誠摯的友誼

SINCÈRES AMITIÉS

桑貝
SEMPÉ

與馬克・勒卡彭提耶（Marc Lecarpentier）對談

尉遲秀◎譯

Éditions Denoël
Éditions Martine Gossieaux

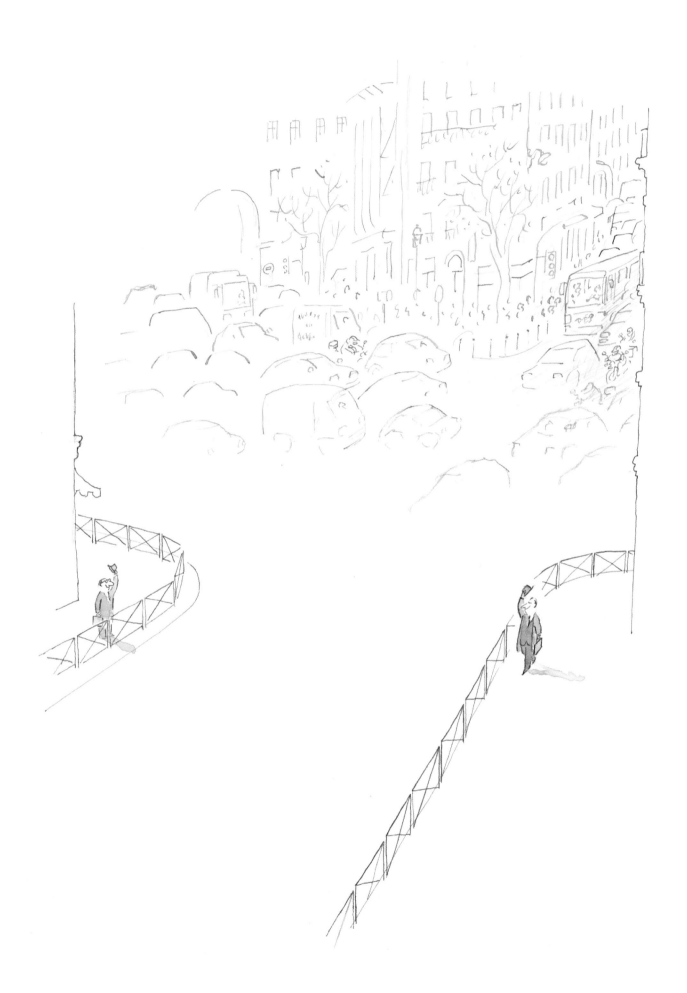

幽默畫家以懷疑論者的洞察力為我們的大腦聽診，他們沉浸在憂鬱的診斷裡，卻以才智和輕盈遮掩清醒的悲觀，邀請所有人為自己天生的弱點發出微笑，進而赦免自己的軟弱。尚-雅克・桑貝也依循這樣的法則，他以一貫的親切、調皮、慧黠的筆法提出質疑，追問的對象是導引人際關係的各種規則。

不論友誼的基礎是不為人知的某種障礙（《哈伍勒的秘密》〔*Raoul Taburin*〕），或是一同分享某些麻煩（《馬塞林為什麼會臉紅？》〔*Marcellin Caillou*〕），還是得靠另一個人（《隆貝先生》〔*Monsieur Lambert*〕）……友誼無論如何都得倚賴一些儀式性的行為，才能一點一滴建立起默契。

不過，就算這些歡樂的孩子並肩走著，這幾位太太慢慢騎著單車，這幾個男人遠遠打著招呼，就算這些人物訴說著心照不宣的快樂，卻也透露出友情要能長久其實並不容易。在這些隱而不顯的和諧美好時刻之後，對話打破了沉默，但是對於友誼這種意在言外的協定，對話不必然是最佳的催化劑，因為友誼需要謹慎自持，需要忠誠。

或直言，或低調，幽默就在那裡，以岔題和節制的方式遮掩心思的沉重，提醒著我們：在自大與浮誇之間，在嫉妒與軟弱之間，大人的友誼脆弱而易碎，而小孩的友誼卻可以純粹，可以出自本能。

而由於桑貝把友情放在人類情感的最高位階，所以他以畫作展示，友情的重要養分是那些珍貴而罕有的、轉瞬即逝的片刻和舉動。彷彿放肆、無心或好勝心始終埋伏在暗處，虎視眈眈，隨時可以擾動個體之間脆弱的平衡。

「成功地對抗我們的愚蠢，讓誠摯的友誼關係得以維繫，那會是一項了不起的挑戰」，尚-雅克・桑貝面露微笑，語帶諷刺，像在嘲笑自己挑選的書名，他促狹地問道：「誠摯的友誼，這是同義疊用，還是矛盾修辭？」

馬克・勒卡彭提耶

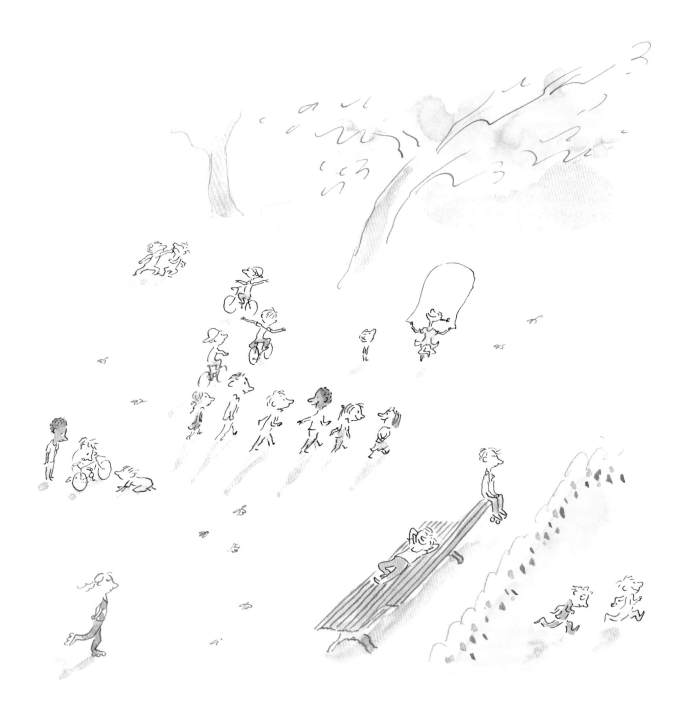

「我很想要自己一個人，然後有很多人圍繞在我身邊……」

與 馬克 · 勒卡彭提耶 對談

馬克·勒卡彭提耶：為了這本書，我想您應該思考過友誼的定義吧？

尚-雅克·桑貝：沒有，完全沒有。請原諒我。那您思考過嗎？

－有些非常悲觀的人會說，這只是一種互惠的交流……

－我啊，我是莫名其妙的理想主義者，我相信那就像戀愛的感覺：感覺來了，掉在我們身上，然後呢，我們得搞定它，因為這裡頭有一些責任、義務，某種儀式……這裡頭有一些規則……

－譬如，有哪些規則？

－好比說，對另一方的尊重。尊重，不管發生什麼事。

－您覺得您有辦法遵守這些規則嗎？

－說自己做得到，這會有點尷尬吧，不會嗎？

－不然來談其他的規則好了：關心對方的近況，打電話，幫個忙，講講話，該做這些事的時候就去做……

－這不是同一回事。我說尊重的時候，想到的是西蒙·波娃（Simone de Beauvoir）的一句話。有人問她，她跟沙特（Jean - Paul Sartre）的關係有何秘密，她是這麼說的：「為什麼我們之間是這樣？因為我知道，如果我們相約七月十七日六點四十五分在雅典衛城（Acropole）見面，我們兩個都會出現！」這是有點騎士風範的那種事，現在的人已經不提了。

－所以，友誼也可以說是拒絕理解對方可能有事不能來……

－是啊，可是在此同時，我們又可以接受生活裡充滿莫名其妙的電話，方向不斷改變，講好的事情又不算數了……

－所以友誼是不可能有定義的囉？

－幾千年來，所有人都在想，都在寫友誼、自由、生命，可是我們很少找到什麼決定性和建設性的東西。我們只是一直在找，然後講出很多故事……

－友誼，是一種要求嗎？

－不是，不是要求！友誼是一種存在方式，如此而已。就好像兩個小孩，他們不覺得他們跟其他人一樣，他們兩個也跟其他人在一起，可是他們是不一樣的，他們是朋友……

— 您還記不記得，您是在什麼樣的時刻意識到「友誼」這個詞的意義？

— 啊，這個啊！這問題我倒是從來沒想過……（沉默良久）。有一天，我手上捧著一個大郵包，裡頭是一本兒童刊物。我那時候應該是六歲或七歲吧。我讀到一個關於兩個男孩子在一片荊棘密佈的叢林裡相識的故事，書上搭配的圖畫非常樸素。在那片原始森林裡，他們碰到一群大象，他們互相幫助，不再害怕，他們團結合作，一起面對那些潛在的危險，實在太美好了。後來，當他們分手的時候，我心裡所有的眼淚都哭出來了。我覺得好悲傷，因為對我來說，他們已經是朋友了。

— 您有朋友嗎，在那個年紀？

— 沒有。沒有。我有同伴，可是沒有朋友。

— 同伴跟朋友有什麼差別？

— 這麼些年來，我經常試著畫一些這個主題的畫。其中一幅，我說的是兩個小男孩的故事：讀者看到他們回到家的時候互相送來送去，捨不得分開，就可以猜到他們的感情有多好……但是我不知道該怎麼收尾。可是，我又很想把這幅畫放進我們的書裡。對我來說，這是友誼的最佳例子！

我卡住的另一個主題，畫的是兩個好朋友：聖誕節的時候，有人送了他們一人一支手機，他們發誓他們的手機號碼只會讓對方知道。結果有一天，他們在一起的時候，其中一個人的手機響了。友誼的協定破滅了，因為這通電話只有可能是其他人打來的。

是的，友誼是一種協定。一種可以不必明確寫出來的協定……就像存在兩人之間的某種憲章，可是沒有明說。不過，要從同伴關係發展到友誼，這很罕見。

— 為什麼您無法輕易使用友誼或朋友這些詞？

— 這些詞讓人尷尬……所有這種具有誇張、強調意味的詞都會讓人有點尷尬，不是嗎？

— 友誼這個詞對您而言有點浮誇嗎？您比較喜歡說：「那是一個同伴」……

— 啊，對呀，您發現了？

— 是因為您認為自己不配擁有友誼，還是維持不了友誼？

— 我可以維持，我是這麼想的……不過我總是交到一些比我優秀的朋友，比我優秀很多。所以呢，因為謹慎，也或許因為過度謹慎，我不是很喜歡用「朋友」或「友誼」這樣的說法。就像藝術家這個詞……

— 您比較喜歡用「同志情誼」囉？

— 「同志情誼」，我覺得比較是那種「行會主義」……

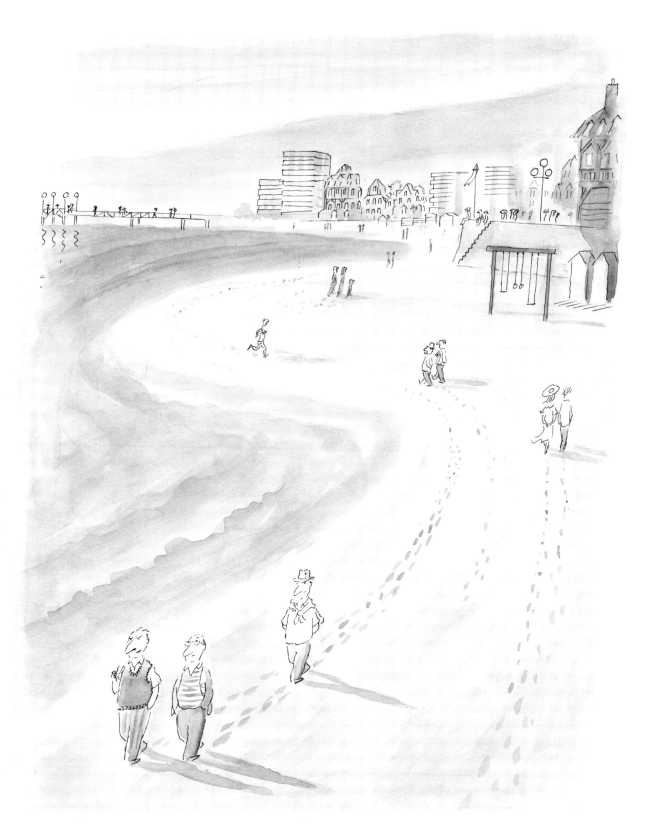

―您提到您去年的那段友誼，如果我沒理解錯的話，您說有時會覺得後悔。您說的應該就是
跟在後頭的那個傢伙吧（而且他昨天晚上也跟著我們），我留意到一件事，就是他一咳嗽，
您就會跟著咳。我不會阻止你們重修舊好，不過我要先提醒您：我也是會咳嗽的。

—「感情」，這個詞您會不會比較滿意？

—沒有感情的友誼有可能存在嗎？

—還是說共同的利益？

—這個啊，我會想到的是政黨或是某些企業的大老闆……

—「依戀」，這個詞對您比較有吸引力吧？

—（沉默）「依戀」，這個好。這個我覺得可以。我喜歡這個詞。「依戀」，有一種熱情的
　感覺，讓人覺得舒服。我們可以非常依戀一隻小貓……

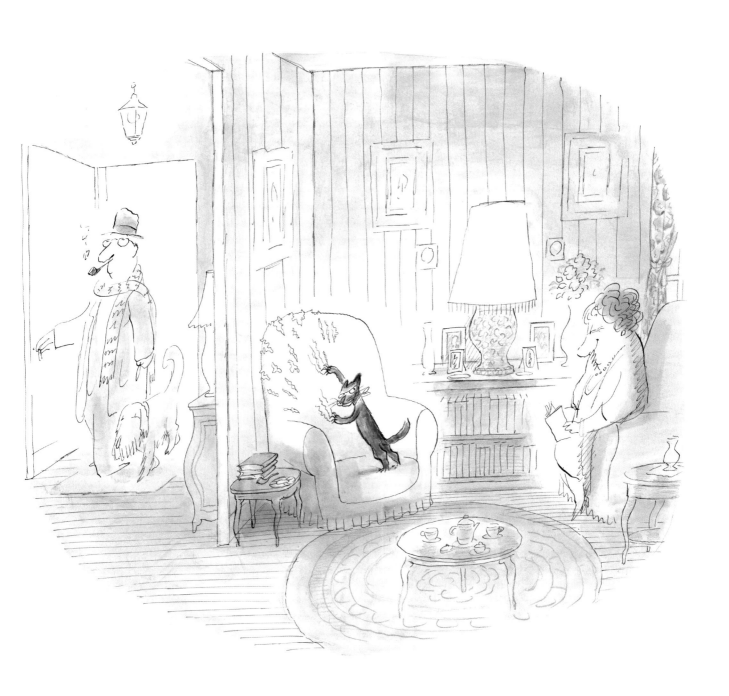

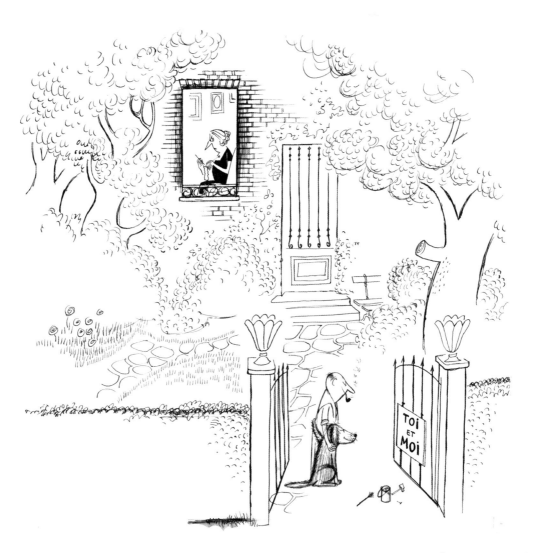

（TOi et MOi：你和我）

─您的人物跟他們養的動物──他們的貓或狗，有時候甚至是跟一頭牛或一隻雞──他們經常有一種真正的默契……

─幸福的想法有很多幻覺。老先生的貓在他的肩膀上，或許對他來說，這是真正幸福的時刻，或許對貓來說也是。這就像某種友好的默契……但是他不可以去習慣這件事：貓會想要吃東西，會有另一個肩膀可以讓牠在上頭縮成一團！老先生不可以有太多幻想。就算有默契存在，也總是會有什麼事來破壞它。人生就是這樣……

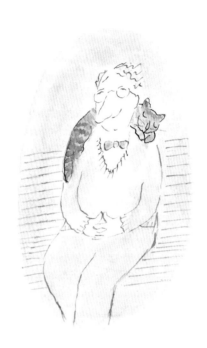

─可是您的畫作卻讓人想像：人和動物之間的關係算是平靜的？

─特別是和貓。我以前有一隻叫做「橄欖」的母貓，養了很長的時間，我很喜歡牠。我走到哪，牠就跟到哪，牠會看著我畫畫。我彈鋼琴的時候，牠是唯一一個會走到我身邊的人類！這說明了牠的自我犧牲和牠的用心──牠想要對我證明牠的溫柔！

─您說起牠來，像在說一個人……

─是這樣吧，因為牠的姿態很像人，很專心……

─……只是不會說話……

─我覺得──或者該說我希望──沉默有時可以讓彼此非常理解。所以呢，有些人對動物的感情令我感動。

— 就算這種感情的對象是一頭牛或一隻雞？

— 我覺得動物是替代者這件事很好玩，我很開心地試著要畫出一種動物特有的表達方式。鄉下人用怪異又憐憫的眼神望著他的牛，這畫面讓我微笑。他喜歡他的牛，他的牛也喜歡他。這不是很寫實，不過牛的眼睛令我感動⋯⋯

— 那麼，跟在農場女主人的腳踏車後頭跑的這隻雞呢？

— 我沒辦法告訴您為什麼我會畫這個！不過我們可以想像牠陪著女主人上市場，去賣牠的蛋，不是嗎？這隻雞的行為像隻狗。這是一隻養在家裡的寵物雞，也許是！牠是這位養牠的農場女主人的同伴！如果要我說真心話，我是真的很喜歡畫雞！而如果我放任天生的虛榮心，我會向您坦誠，登上《紐約客》封面的那隻雞讓我非常開心。我當初是希望牠看起來一副蠢樣，自以為是，膽小，謹慎，驚慌，傲慢！人們不一定會想跟牠來往，可是我很喜歡這隻雞！看到牠登上這本算是正經的雜誌的封面，我的人生沒有因此改變，但是這帶給我一個小小的、滿足的瞬間！

— 這隻雞，有時候有些人很像牠，像是走在沙灘上，又像人又像鷺鷥的那些人物，可是有人對他們很滿意，您是這個意思嗎？

— 要這麼看，或許也可以⋯⋯他們趾高氣昂，像某種公雞，他們顯然都是些銀行經理。他們看起來像在想事情，在跟人交換什麼不容置疑的厲害想法。我不確定他們真的是朋友⋯⋯

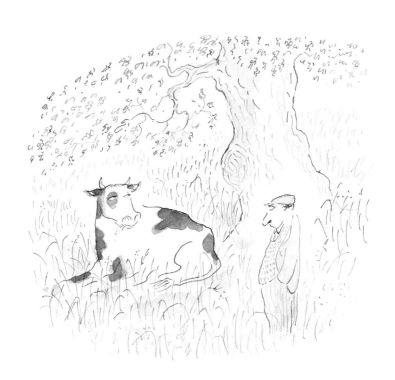

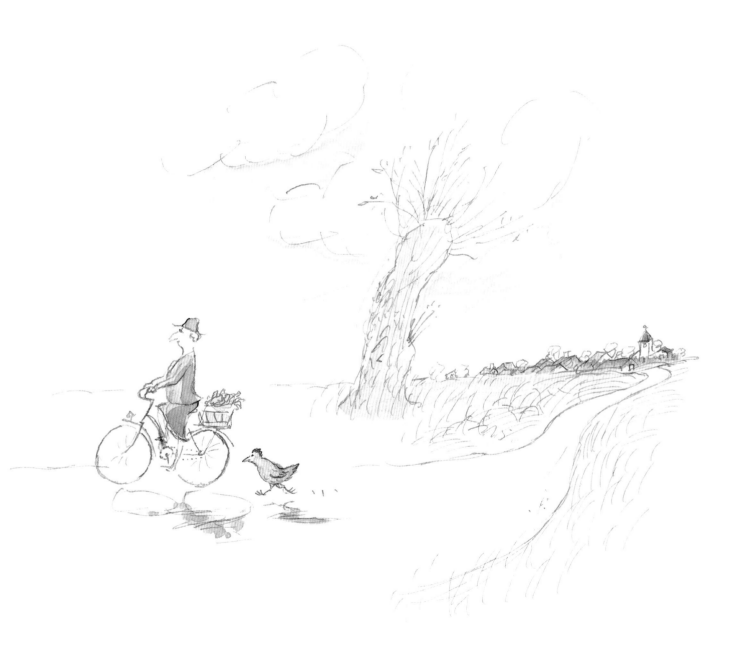

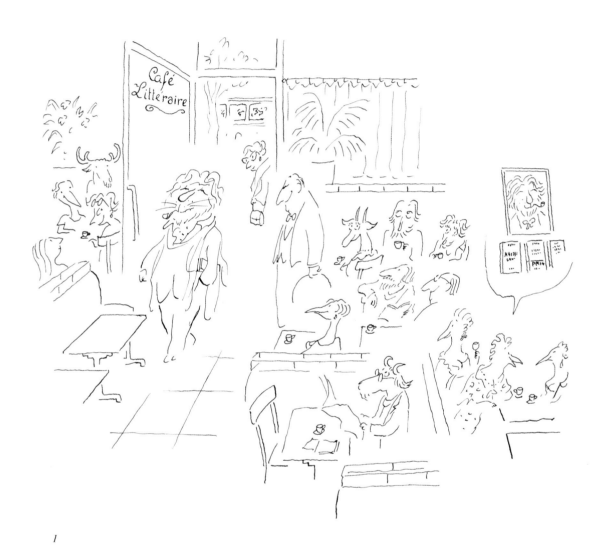

1

（Café Littéraire：藝文咖啡）

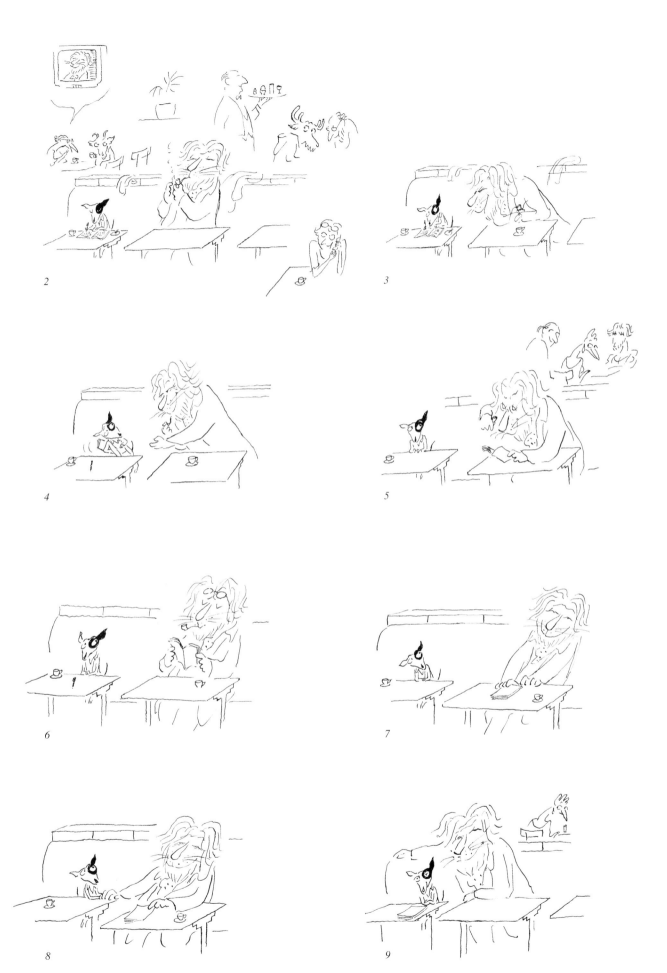

10

11

12

13

14

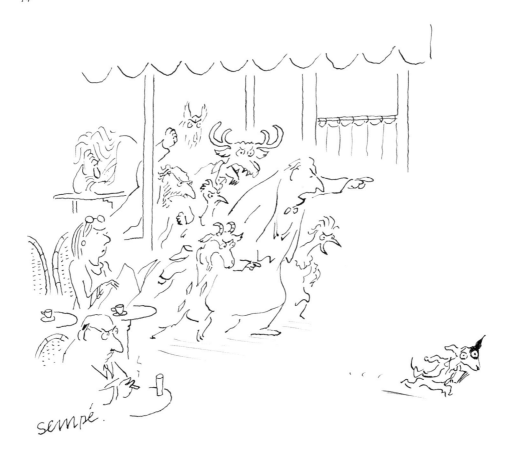

15

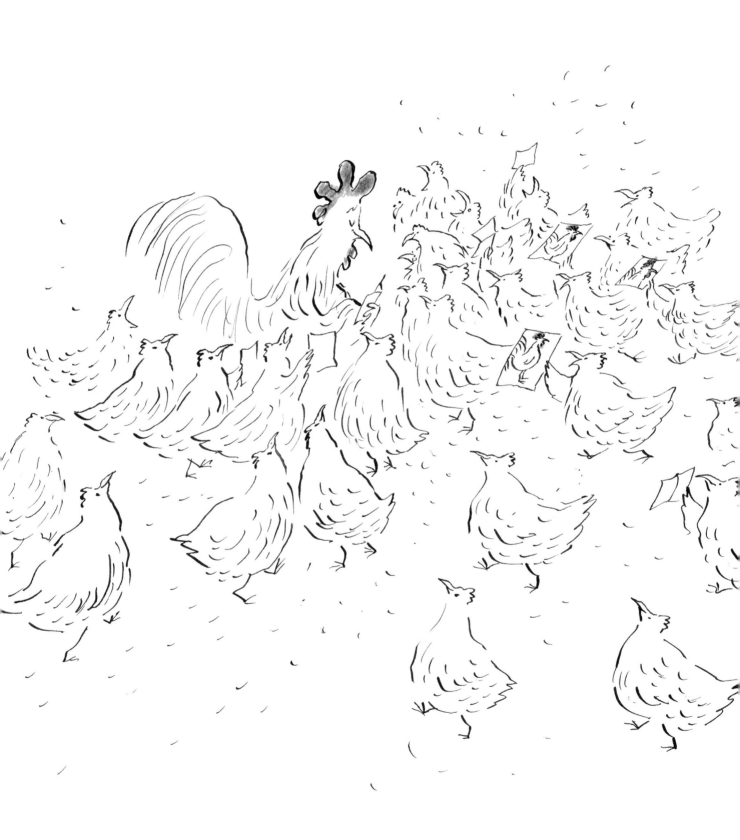

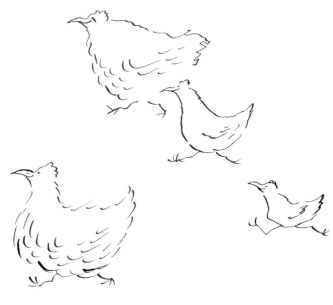

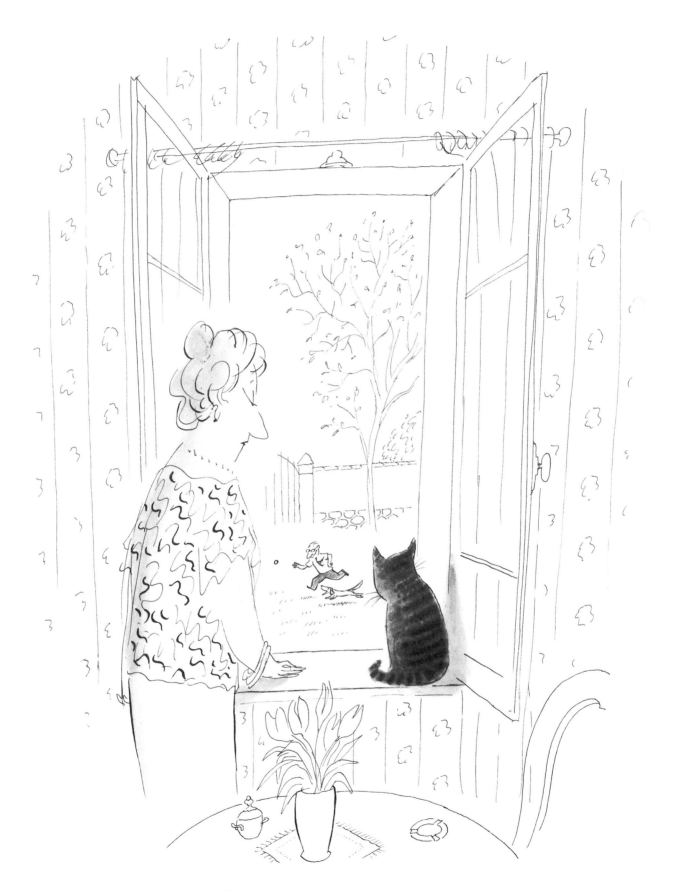

一別急，那根本就不好玩，他們是裝出來的。

你高興的時候會叫。你生氣的時候，叫的聲音有一點不一樣。你只能表現出很少的細微差別，非常有限。至於我，我高興的時候，我的表現方式有一大堆細微的差別。我可以微笑，或是笑出來，甚至可以笑到流淚。同樣的，我生氣的時候，有一種方式甚至到最後是會笑出來的。這種事很複雜，很令人困惑。就好比說：你是一隻好狗──天知道我有多喜歡狗──可是有些時候，我會希望你是一隻貓。

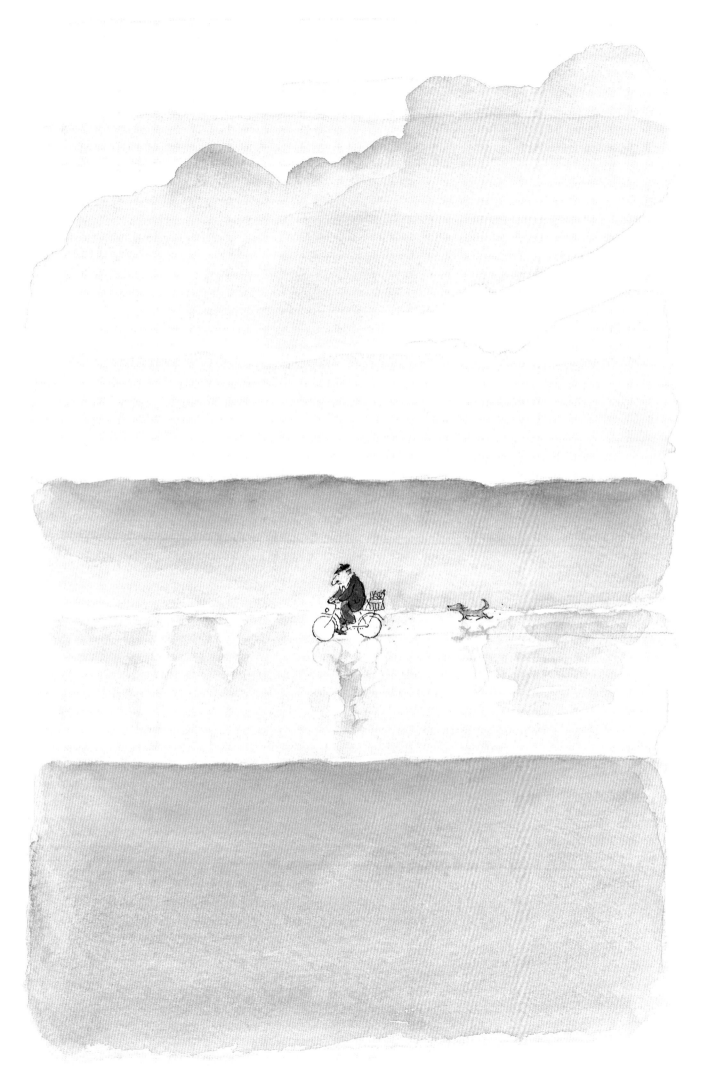

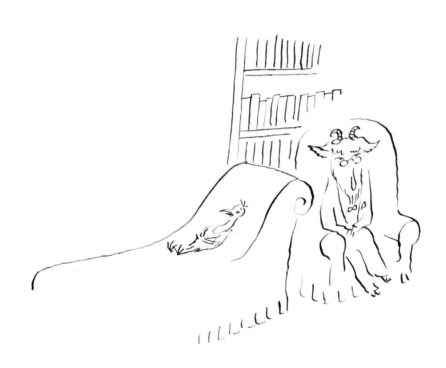

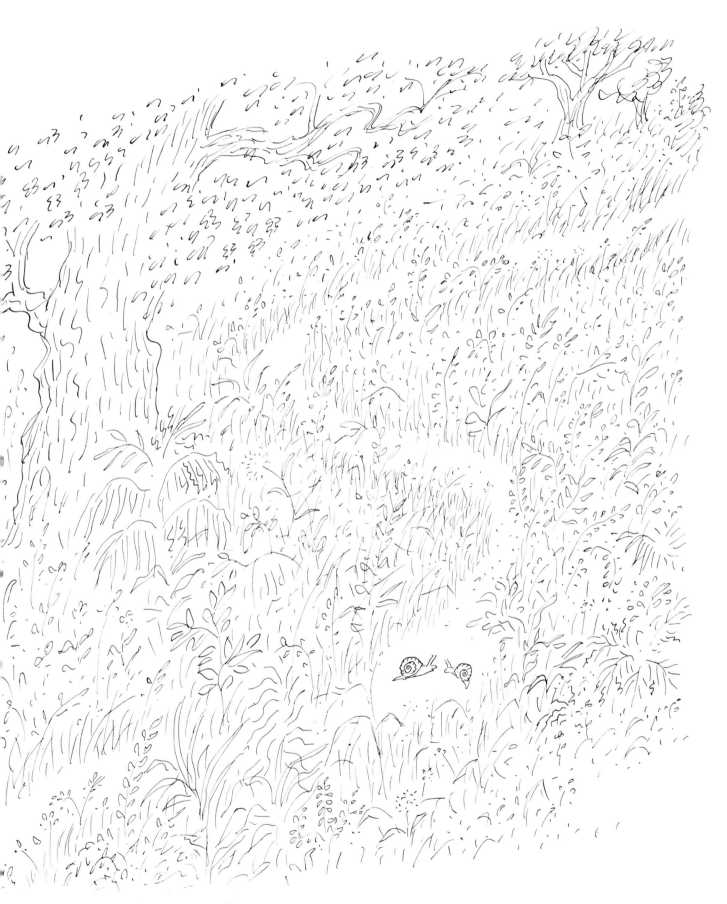

－你要有好奇心，要多接觸不同的人。問題很明顯，就是這得花上一點時間⋯⋯

— 友誼的基礎是一種信任的協定嗎？

— 兩個人擁有某種只屬於他們、絕無僅有的東西。不論身邊其他人怎麼說，這東西就是屬於他們！僅僅屬於他們。

— 您有沒有一些這種友誼的例子？

— 我們當然會立刻想到蒙田（Michel de Montaigne）和拉·波埃西（Étienne de La Boétie），雖然這個例子不是很有創意！「因為是他，因為是我⋯⋯。」不過對我來說，這還是比較屬於夢想的領域。我們希望事情如此，但是⋯⋯。人們寫愛情故事寫了幾個世紀，看到人類想要參透愛情奧秘的這種執念，看到這些小說和這些戲劇每次都想在這個問題上帶來一點新意，其實還滿滑稽的，不是嗎？

— 我們在講友情，您在講愛情⋯⋯

— 這是同一回事！或者可以說，付出的方式是一樣的⋯⋯

— 友情必須以善意為前提？

— 我們希望是這樣，不管在什麼情況下。

— 也必須以原諒為前提？

— 重要的是分享，而不是原諒。不過，這一切都被理想化了，事情就是這樣。其實，我不相信我們可以原諒一個朋友。我們沒有辦法。友誼的基礎是一種珍貴的感覺，把兩個朋友結合起來的這條線綳得那麼緊，一旦切斷了，我們就永遠無法修補，縫合。線還是會在，可是電流不通了！

— 您有時候會希望成為某個人的朋友嗎？

— 啊！會啊！當然會。

— 那您成功了嗎？

— 有時成功，有時沒有。我相信，我是特別誠心的，沒有真的去用什麼手段。我沒辦法成為不是我的另一種東西⋯⋯我在表演這方面不是真的很強⋯⋯

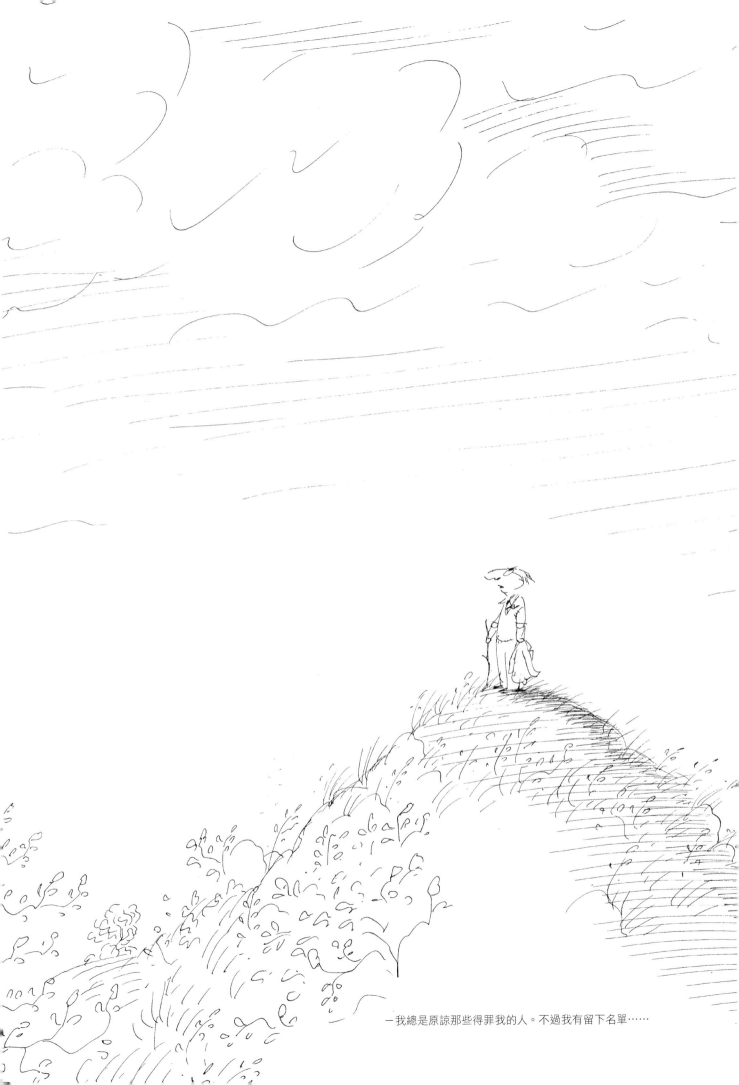

—我總是原諒那些得罪我的人。不過我有留下名單⋯⋯

—誠心,這是征服另一個人的最佳武器嗎?

—這是浪漫的武器,我很願意一直用它,可是我不是一直都有能力這麼做,唉……

—網路上有一些交友網站,就像以前的婚姻介紹所,應該也有一些友誼網站,我們可以誠心誠意地介紹自己吧?

—我相信滋養友誼的是一種謹慎自持,跟這類做法是不能並存的。愛情是野蠻的。友誼關係是細緻的,也是微妙的……

—是意在言外的?

—啊,這個啊,「意在言外」這個字眼我很喜歡。是的,友誼是意在言外的,它依據的是機緣或情境。

—可是意在言外的東西也可能導致誤解……

—當然!某位先生生來就是要跟某位女士相遇,或者反過來說也可以,不過這種事不一定這麼簡單,不是嗎?我們要談人生,只能一邊體驗著差不多每天都在體驗的人生,一邊記下人生帶給我們或拒絕我們什麼。有些人堅稱他們在這些主題上講出了真理,我聽了總是有點火大,我也很小心不讓自己變成跟他們同一個俱樂部的!

—我們有可能為朋友犧牲生命嗎?

—有可能,這種事應該是有可能發生的,不過確實也有些人會在朋友的背上插刀。人生什麼事都有可能,有可能會出現一些意外失控的狀況。友誼,是群體生活的昇華。

—要怎樣才可以創造這些可以讓人相信友誼關係呢?

—這我在先前的一本書裡已經跟您解釋過了,不過我很樂意再說一次:有一天,生物學家雅克·莫諾(Jacques Monod)為他的書想了一個書名,一個絕妙的書名:《偶然與必然》(*Hasard et la Nécessité*)。這可以用在勾畫我們人生的很多事情上頭。對友誼來說,您和您偶然遇到的那個傢伙發展出來的關係,它會如何演變,這裡頭當然有偶然,可是也有必然——說得好像您多麼需要這次相遇似的,實情是就算沒有,您也不會多痛苦。

—您常說您寫的故事講的都是友誼。可是,在《隆貝先生》裡,我們看到的是一種比較不清楚的友誼。

—這是一種虛偽得多的友誼。其實,這種默契讓其他人可以活在隆貝先生的背後。他們參與了他的愛情故事,於是他們可以藉機說說自己的故事——就算這些故事是假的!沒錯,很顯然,這些故事都是假的。可是多虧有隆貝先生,他們才可以自吹自擂,雖然有時不免極端……還帶著一絲虛榮。

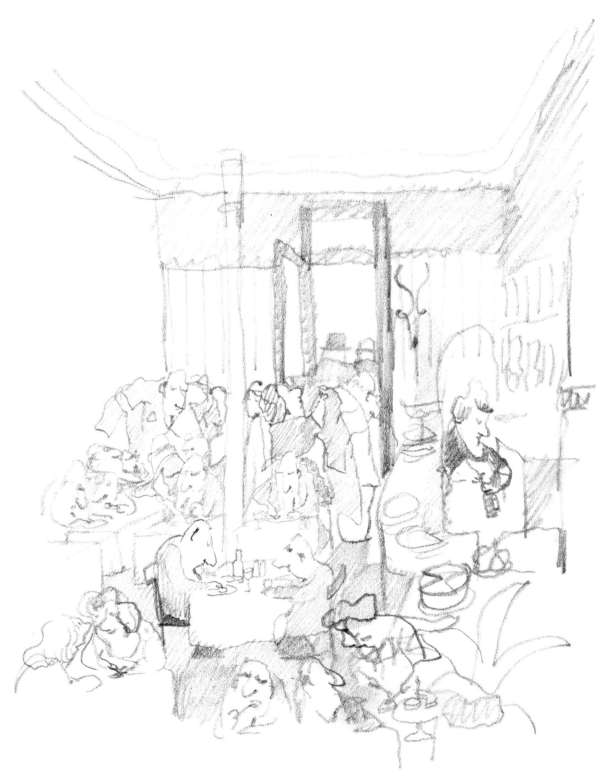

圖片出自《隆貝先生》的草稿筆記

－可是我們也在其中看到一種默契、同伴關係、心照不宣的氣氛。

－不是，不是。那是一種習──以──為──常的氛圍。而習慣，是很好玩的，很鼓舞人心。

－讓人放心？

－是吧，或許是。不過更是鼓舞人心。其實，他們的人生就是聚在一起討論足球和政治，從來也不會說出什麼了不起的事……重要的是慣例、儀式性的行為，每個人都在這當中重新發明他的人生……是的，如果我們要讓友誼繼續下去，我相信儀式性的行為是少不了的。

－在《隆貝先生》這本書裡，圍繞著儀式性的行為的都是一些小小的心眼，這兩者可以並存嗎？

－不行，就是因為這樣，所以事情很複雜：我們多少都有點小心眼，在某些特定的時刻。事後才覺得不好意思是沒用的，這種小心眼還是會留下痕跡……

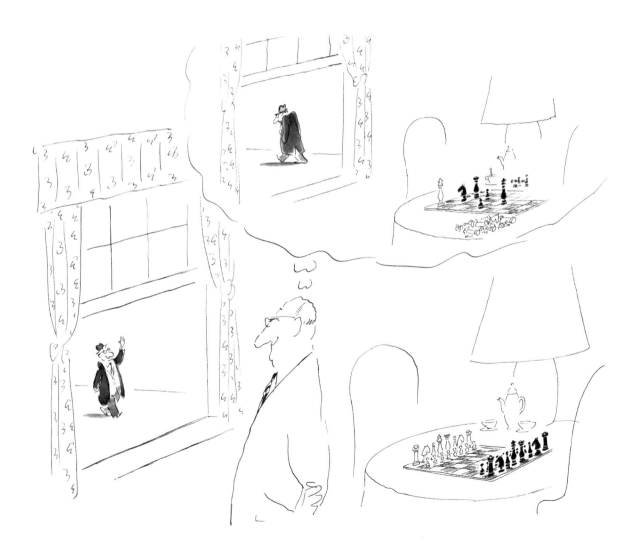

─友誼可以原諒別人的缺點嗎？

─可以，朋友可以有一點虛榮。我們要的，是要有一個特別的地位！如果我跟一個比我強的朋友打網球，他可以打敗我，只要別用優越感壓垮我！可是誰知道呢？他可能很親切，可是我卻覺得他一副自以為是的樣子──其實他沒有，可是我卻被惹火了。很多混亂的情況可能都是這樣來的……

─友誼，您渴望嗎？

─我渴望友誼，不過我可能不是很相信它。我會為此責怪自己。這樣很不好！

─**友誼，也是關心對方，有人這麼說。如果明天，有人邀請您去看世界盃足球賽的決賽，可是您已經答應一位朋友，要去慶祝他的生日，您會如何選擇？**

─我會厚著臉皮扯謊，我會向我的朋友解釋，是出版社邀請我的。我會撥二十通電話給他，跟他說我實在沒辦法不去法蘭西體育場（Stade de France）！

─所以我們可以跟朋友說謊？

─這個啊，這是逼不得已的！這種事很嚴重，可是我還是會做！我擁有的選項，一邊是錯過了就不會回來的事件，一邊是他的生日，每年都會來一次。我選的是絕無僅有的事件。然後我會怪自己。我自責得不得了，可是我也很責怪我的朋友，他幹嘛在這一天出生……

─那您很確定會做出這樣的選擇嗎？

─（沉默良久）不是。剛才的回答只是我第一時間的反應，帶著得意和傲慢……可是，等懊惱的時間過了，顯然我會放棄世足決賽，而且會盡可能隱藏我的懊惱……

─可是到了晚上的派對，您的身邊淨是一些陌生的賓客，您會對您的朋友產生怨念嗎？

─我大膽地期待我只會怨怪命運……談到友誼，就得談到自我犧牲，就得願意放棄許多自私自利的部分。這是非常不得了的事。

─交朋友，就是（幾乎是！）成為信徒？就是要對某人忠誠……

─倒不是忠誠，不過，是要尊重一些準則，像信徒那樣。

─是什麼樣的準則？

─行為方面的。

－意思是……？

－朋友之間，有些界限是永遠不可以跨越的。譬如，要有分寸，這是行為準則之一。而掌握分寸，這很難。

－**一個沒有分寸的問題會毀掉一段堅固的友誼嗎？**

－或許不會，可是沒有分寸的事一再重複，是會的，那是很有可能的！

－**所以友誼必須以某種審慎為前提？在情感上要有所克制？**

－當然！那是有行為準則的！

－**有哪些戒律是要優先遵守的？謹言慎行，節制，沉默？**

－忠誠是最優先的。對朋友要有強大的關注力，而且神志要很清醒，還要保持很遠的距離。

－**這是夢吧？**

－有什麼不是夢？達文西給了我們夢想。我們一天到晚講了那麼久的〈蒙娜麗莎的微笑〉到底是什麼？不就是一個夢想的邀約嗎？

－**夢，是未知的東西，是我們在〈蒙娜麗莎的微笑〉背後可以想像而且看到的東西嗎？**

－是這樣沒錯。不過不要自己騙自己！而且，這其實很難！

－**友誼裡不是也有商量，交換，較量的概念嗎？**

－是啊。我們希望朋友對我們說話不留情面，直話直說，但是朋友真的這麼做的時候，我們又變得有點小氣，計較起來。

－**您筆下的人物是為了不要顯得「小氣」，所以刻意避免談話嗎？我們可以盡情想像仰望天空或並肩在沙灘漫步的兩個人，他們在想什麼……**

－馬克，這種事您得自己想辦法去接受，我根本什麼也沒發明。最大又難以解決的問題，就是寂寞。人類不管做什麼，都會覺得孤獨。而且到了天上還會怪別人，為什麼這樣虐待人！為什麼讓我們這麼孤獨？這實在很滑稽，很荒謬，很好笑。

－**人們每次開口，不一定是要說什麼有意思的事，有時候只是要在沉默之中填入一點東西，或者，唉，經常是在說一些平淡無奇的事來自抬身價。真正情意契合的時刻，是沒有人說話的時候嗎？**

－或許真是這樣，我不知道。有一幅畫是我永遠都不會畫的：陽台上有一對夫妻，幾面旗子，高處寫著「自由，平等，博愛」。那對夫妻在陽台上，面對群眾，太太有一隻眼睛是瘀青的。我從來沒畫出這幅畫，我一直想畫，但每一次都會想，這可能會被人錯誤詮釋……

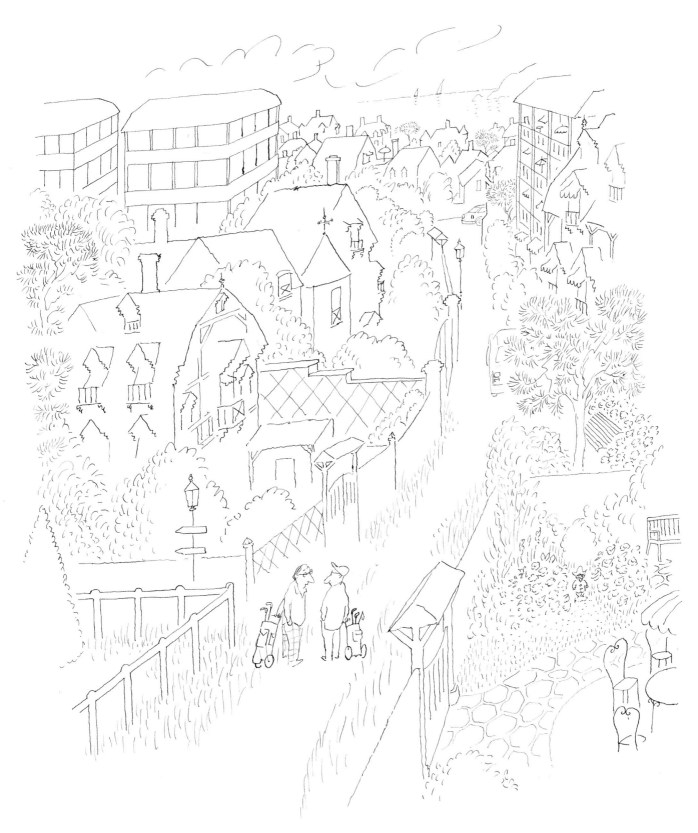

－我的朋友都挺無聊的，您對您的朋友也有同感。想到化裝舞會，我跟您一樣心煩。不過只要我裝扮好，就會跟您說，然後我們可以躲遠一點，繼續聊天，我對我們的話題感興趣多了。

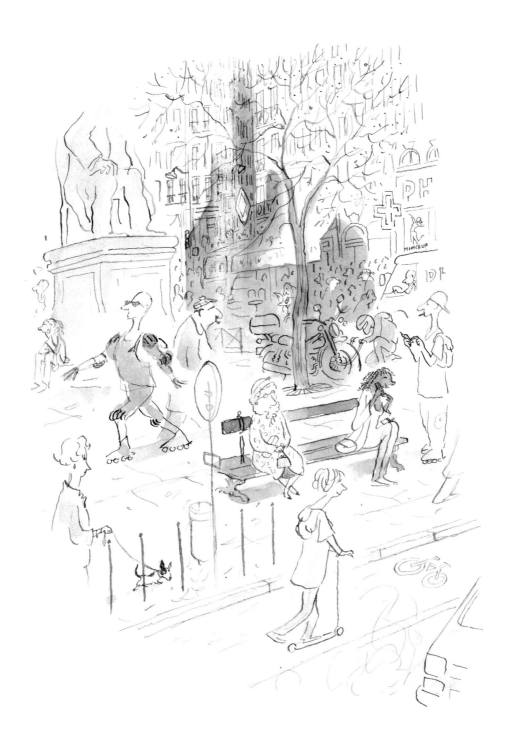

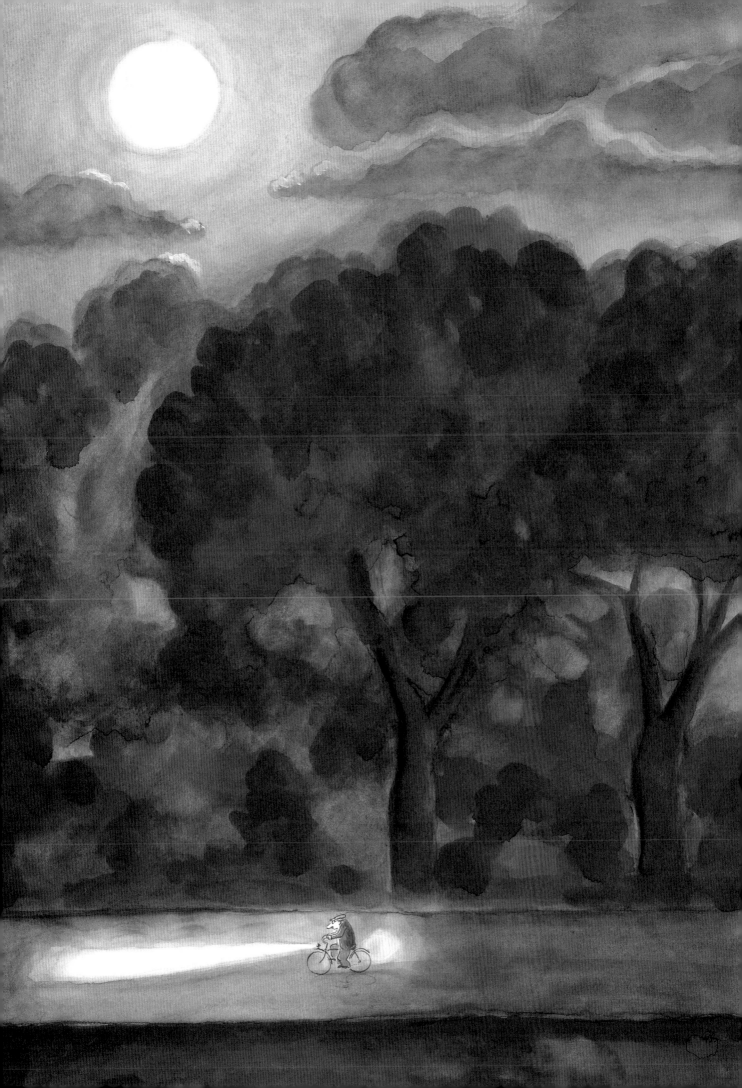

—這種夢與現實之間的碰撞也存在這幅關於夫妻的畫裡，太太在六樓喝她的咖啡，而先生在樓下的小酒館。好像要逃避談話似的……

—或者這麼說，如果他們談話了，情況很可能會變得嚴重，也許……

—夫妻關係要維繫下去，這種沉默，是必須付出的代價嗎？

—夫妻關係要維繫，有很多代價要付出，我怕是這樣的。我相信，到後來這樣的代價會變得很昂貴。想像一下，一個城市如果沒有紅綠燈，您可以預見這會帶來多少爭吵和多少可怕的行徑吧？

—也就是說，不論任何情況，都有一些規則要遵守？

—不是，是有一些障礙，我們不管走到哪都碰得到。

—朋友之間，這些規則和障礙一直都在嗎？

—是的，我相信我們最好天生就小心謹慎。我們每個人都必須生而謹言慎行，守分寸，深思熟慮，偏偏我們經常冒冒失失，又笨拙，有時候還很蠢。這方面我經驗豐富！

—所以友誼其實要靠沉默來滋養？

—要靠講話。但是要非——常——稀——少——。

—（大笑）這什麼啊？講非常稀少的話！

—就是要很省字。薩溫涅克[1]在世的時候，我們彼此都是一直以「您」相稱。只有在該說話的時候，我們才開口說話。我們經常見面。見面的時候以「您」相稱……

—這種「您」的稱謂是某種形式的尊重嗎？

—在這個例子裡，是的，我相信是的。這種尊重，我們會擔心一旦以「你」相稱，就會被破壞……薩溫涅克和我，我們不會想到要跟對方說「你」，我們沒辦法，事情就是這樣。以「您」相稱會形成一種表達、述說某些事情的特定方式。

—不過這也是可以讓你們各自保持距離的一種方式吧？

—我相信對某些朋友來說，這種事是非如此不可的，有些朋友和酒伴是完全不同的……或許這是試圖對抗庸俗的一種方法。

—跟一些同伴在一起的時候，我們會很靠近庸俗嗎？

—一個人穿著制服做報告，他說話的方式會跟他穿泳衣的時候一樣嗎？不會！

[1] 薩溫涅克（Raymond Savignac，1907-2002）：法國廣告畫大師，1949 年以「我的香皂」（Monsavon）品牌推出的牛奶香皂廣告走紅。他自嘲是四十一歲被「我的香皂」的乳牛的乳房生下來的。

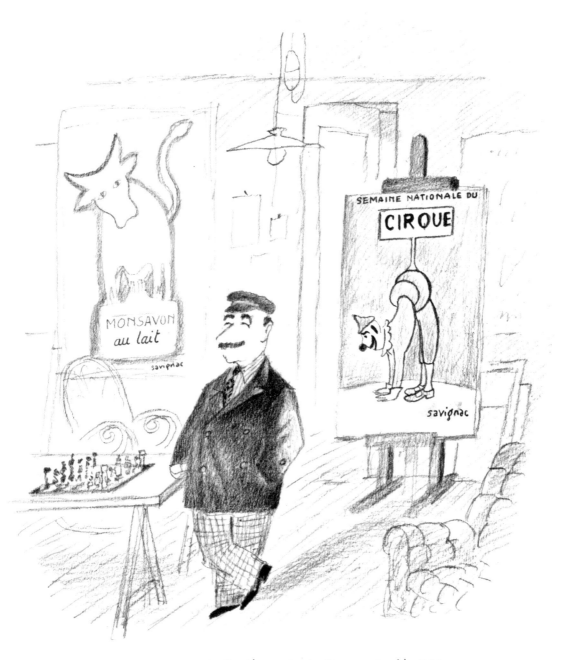

Raymond SAVIGNAC, le Prince de l'affiche, dans son atelier, rue Volney.

海報之王黑蒙・薩溫涅克，在沃爾尼街的工作室

（MONSAVON：我的香皂〔品牌名〕　au lait：加牛奶　SEMAINE NATIONALE DU CIRQUE：全國馬戲團週）

—同伴，這種關係不是友誼囉？

—同伴關係⋯⋯是有點曖昧，有點可疑。有點⋯⋯

—大家勾肩搭背⋯⋯然後忘記對方？薩溫涅克，他呢，他是朋友嗎？

—（沉默）是的，不過不是像那種年紀、工作完全相同的朋友。我們之間還是有某種距離
⋯⋯

—您以前每個星期天都去特魯維爾（Trouville）看薩溫涅克，這讓您得到鼓舞嗎？

—我喜歡去，是的。我非常喜歡。我們之前是在巴黎認識的，那時候我們差不多每天晚上都
會見面，一起吃晚餐。

—您和薩溫涅克見面的時候話多嗎？

—有需要的時候，是的，我們會交換意見⋯⋯

—是他說還是您說？

—兩個都有說。

—您該不會只聽對方說吧，您有時候是不是會被這種事誘惑？有時候，只聽不說是不是還滿
愉快的？

—嗯，嗯。不是，不是。

—您看待世界是用同樣的目光嗎？

—啊，是啊。是的。

—用⋯⋯同樣敏感細緻的目光？您從來不做評判嗎？

—啊，薩溫涅克很厲害。這種厲害甚至有點滑稽。他的評判很嚴格⋯⋯不過這對我很合適，
這對我們很合適⋯⋯很明顯的是，我們兩個當中有人受到傷害的時候，不會有人急著去另
一人那裡，我們沒辦法像那些立誓忠誠相挺的騎士一樣，跑去援救對方。不過我們很高興
看到對方，我相信⋯⋯而且我覺得榮幸，可以跟世界上最偉大的海報畫師說話！

照理說，我沒有任何理由會認識薩溫涅克，而且跟他變成朋友。完全沒有。所以，我很幸
運！

—您認識他之前就很欣賞他的作品嗎？

—對啊，非常。不過我們變成朋友之後就沒那麼欣賞了。

49

－為什麼？

－（沉默）因為自我中心吧。也因為虛榮一直在那裡威脅著我們……

－您的意思是？

－我實在太喜歡那些跟我很像的人了——或者說我跟他們很像……

在薩溫涅克的作品裡，我很喜歡的，線條都很巨大。我呢，我的線條是很小很細的那種。
他呢，他出手就是一拳……我呢，我出手輕得多了……

－可是你們變成好朋友，是因為你們看待社會的目光相同嗎？

－嘲諷的目光嗎？我想是的。我希望是……

－您相信你們可以透過目光彼此理解嗎？不必交談？也沒有誤會的風險？

－我相信我們避免交談，是因為我們拒絕信賴別人。我們可以試著避免誤會，透過很多微妙
的做法。不過一般來說，我們會突然做出一件事，然後就把一切都搞砸了（大笑）。最好
還是保持部分的矜持，我相信！保持適當的距離。「矜持」，這是我很喜歡的一個說法。

－有些人想的剛好相反，他們設想友誼是透明的……

－不是，我不相信是這樣。

－朋友，是我們會向他訴說我們的不安，是會帶給我們安慰、鼓勵的那種人嗎？

－也許是。我不是百分之百確定。也許吧，也許是的。在友誼之中，必須有一點多愁善感，
但是又不能過頭。如果太多愁善感，那會很慘。這方面我不是很懂。

－因為有某些事情您很難說出口，或者說不出口，這種事還不少。

－說不出口……在某種情況下吧，那應該是一種謹言慎行。

－可是謹言慎行和說不出口的差別在哪裡？

－說不出口是非自願的，謹言慎行是自願的。

－您在任何情況下都可以掌握您說的話嗎？

－我希望我可以。

－可是要怎麼調和友誼、謹言慎行和說出來的話呢？總是有一點搞亂的風險吧，不是嗎？

－這跟人生的很多事一樣，很難處理，很微妙。就是因為這樣，所以您難以理解，或許是吧！至於行不行得通……這種事滿複雜的。

－您曾經因為沒把一些重大的事情告訴某位朋友而感到後悔嗎？

－我以為我都講了。是的，是這樣。不過，除了我說的事情之外，或許有些對人名譽有損的秘密我沒說出來……我這麼說是出於謹慎。是說我們的對話會不會有點太嚴肅了？

－您都這麼說了，也許吧──朋友有時候很有用？

－很有用，我不相信，不過朋友可以讓我們把事情說清楚，這樣已經不錯了……

－您可以把事情說清楚嗎？

－我不知道，我沒辦法回答。

－有時候我們會說到友誼的束縛，這種事您會覺得無法接受嗎？

－我不覺得這有什麼可笑的……

－友誼必須付出這種代價？

－我怕是的！

－友誼有可能變得這麼令人窒息？

－這麼……我得提醒您，每個人都要自己想辦法。

－您曾經為了可以繼續工作而拒絕午餐或聚會的邀約嗎？您有過喜歡工作甚於朋友的經驗嗎？

－我不是比較喜歡工作，我是不──得──已……譬如說，如果我星期四早上得交稿給《快訊周刊》（L'Express），我就有可能在星期三晚上取消跟某個朋友約好的晚餐。

－拋下您的工作桌去跟朋友見面……

－……總是讓我有罪惡感！一向如此。我可以向您保證，我不是很樂意過這種日子……

—人生總是讓我感到驚訝；那天，您釣到這條大得嚇人的梭魚，然後第二個星期，您又釣到這條傳奇的鱒魚，我承認，我很羨慕您的開心和您身邊那群人的得意。我錯了。現在您變得焦躁、易怒。我明白您的感受，您後來釣到那些小鯉魚，帶來的只有沮喪。而我卻在親友那裡感到一種溫和的平靜，它來自對於某種炸魚的永恆與確信，這種魚確實不起眼，但是很穩定，所以讓人安心。

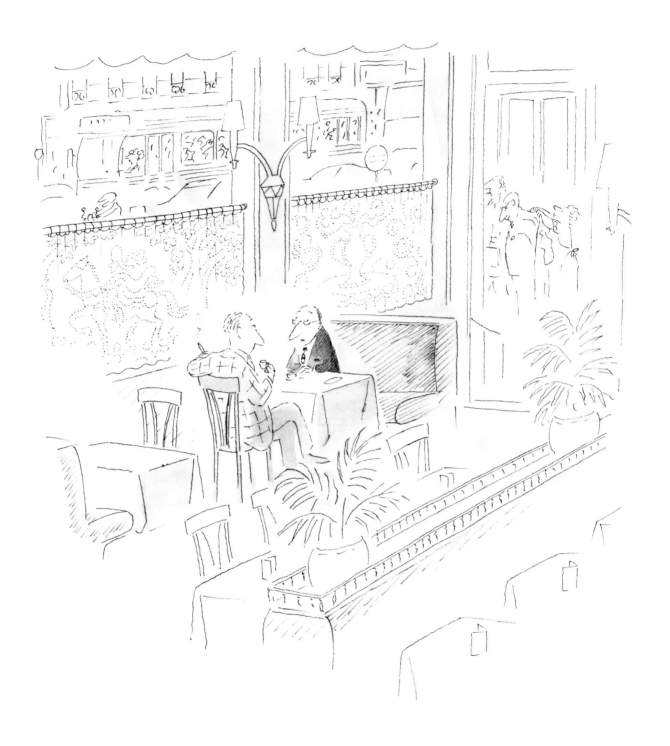

　─我不希望您覺得我有什麼惡意，不過您知道嗎？很不幸的，一切都很順利的時候──就
　　像現在──您有趣多了。

—您一向是工作優先？

—是啊，沒有辦法！因為對我來說，這曾經是唯一的方法，讓我可以脫身……

—過了這麼些年，事情已經變得簡單多了……

—不是。不是。這個行業非常獨特，很怪，很特別，也非常孤獨。沒有工會，可是這是個行業，而且這個行業強迫您負起某些責任。

—可是每個人都有他的行業……

—不……我很確定有些醫生不會被他的行業綁成這樣……我的，我長久以來滿腦子想的都是我的畫。我憂心創作，一天到晚都想著同樣的問題：我做得到嗎？

—不論在哪裡？

—對！

—不管跟誰在一起？

—對！最重要的，是我的工作。

—對您來說，工作和遊戲的邊界並不存在，可是對其他人來說，邊界的存在是完全可能的……

—您真的這麼認為？我也很希望是這樣。可是我很少有機會做得到。一般來說，只要一通電話就可以把我喚回工作的秩序裡！

—這種運用時間的方式會導致某種孤獨……這強化了您的社會地位嗎？有名這件事，有助於您的友誼關係嗎？

—是說我從來沒有想過這種事（嘲諷的語氣）。這很奇怪，我一秒鐘都沒想過（嘲諷的語氣）。這種事如果是別人，或是出現在虛構的作品裡，我會很著迷，不過這從來不曾出現在我腦子裡。我只能確定，我可能有一些同伴，他們很有名或籍籍無名，可是我不知道。

—同伴還是朋友？

—我說同伴只是為了方便，不然我還得選字。

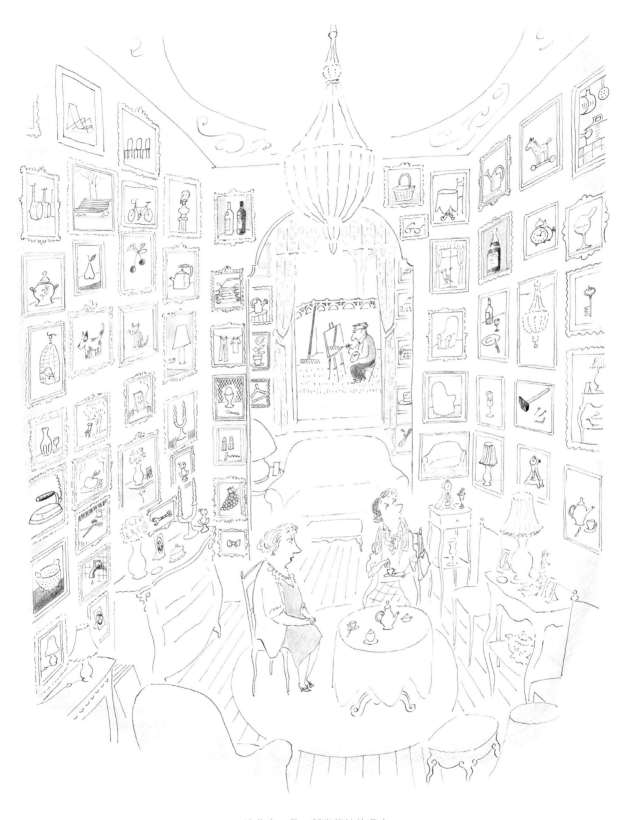

一這些畫，是一種常態性的湧出。

－我們可以跟我們不欣賞的人做朋友嗎？

－我覺得不行……

－要做朋友，什麼理由都行……

－我不認為。

－您來到巴黎的時候，很快就認識了柏斯克（Jean Bosc，1924-1973）。你們在同一份報刊發表你們的畫作……您很欣賞他，不過你們也有點像是競爭對手。你們算是朋友嗎？

－柏斯克，當年我在和平街（rue de la Paix）上碰巧遇到他。他正要送稿子去《週六晚報》（*Samedi Soir*），我則是要從那裡回家。我冒昧去跟他搭訕，因為我在《巴黎競賽畫報》（*Paris-Match*）上看過他的照片，他們給了他一整頁。他的穿著很怪異，這讓我覺得很好玩。我們很快就經常一起吃午餐或晚餐了。他是個真正的知識份子，對很多事都感興趣。我覺得他非常有趣，不過不是所有人都這麼認為。他可以使出咄咄逼人的言詞，還有一種冷酷的幽默。有一天，我們跟一群幽默畫家從報社出來，在一家咖啡館聊天，我們想把作品放在這份報紙發表，我們這些畫家之間有一些信任的基礎，其中一個人說了：「我一直很想畫幽默畫。」結果柏斯克冷冷地回了他一句：「那你為什麼沒畫？」

我相信戰爭讓他受到很大的驚嚇，對他的影響非常大，讓他變得有點粗魯，有時候非常鬱悶，唉。不過當他的朋友我覺得很榮幸，因為我是發自內心地喜歡他。從一開始，他就展現出非常了不起的才華。有一次在畫展的時候，我在一家畫廊買了他的一幅畫。第二天，他打電話跟我說：「你真是永遠都這副德性，狗改不了吃屎：你買了我想要保留的唯一一幅畫！」這件事，到今天我想起來都還會笑！

－因為，那種挑釁，其實是他表達感激的一種方式，當然是這樣吧？

－啊，是啊！一種對於善意的渴望……那甚至是家的重心，請容我這麼說，總之，是讓機器可以運轉的……那是一個滾筒裡頭很複雜的齒輪，少了這個，滾筒其實沒辦法自由轉動。

Bosc, en 1953, rue de la Paix

柏斯克，1953 年，和平街

c'est la Verité. la Vé-ri-té.. mon cher
Taburin. Un peintre peut tricher, il peut
se dire, tiens voilà un nez trop long, alors
on va le raccourcir un peu pour faire
plaisir à madame la vice-préfète
mais le photographe. le photographe
restitue ce qui est... le photographe
comment dirai-je. le photographe
rétablit l'équilibre.
c'est ça: il rétablit l'équilibre

oui tout est
là : l'équilibre

―是啊，最重要的就是：平衡。

―這是千真萬確的。千―真―萬―確……我親愛的塔布杭。畫家可以作弊，他可以告訴自己，哎呀這鼻子太長了，那我們來把它弄短一點，好讓副省長夫人開心。可是攝影師……攝影師要重新建構存在的東西……攝影師，該怎麼説呢……攝影師要重建平衡……就是這樣，攝影師要重建平衡。

58

－可是善意不是經常被我們自己的弱點給破壞了嗎？

－當然。

－善意不是天生的嗎？

－您真的要來分析這個嗎？

－我不知道，不過我覺得這種善意好像是您作品的核心。

－真的嗎？

－像這個向火車打招呼的小男孩，還有這兩個一起往大海走去的小男孩和小女孩，這當中都有一些善意、溫柔的印記……那是一種幸福──對他們來說──因為他們一起存在。

－存在的幸福，就這麼簡單。

－這種默契有時候是靠長期的秘密滋養的，就像《哈伍勒的秘密》……

－是啊，一個秘密帶給兩個主人翁榮耀、成功和感謝。他們還是小毛頭──或是年輕──的時候讓他們受苦的事，到他們老一點的時候，卻變成他們幸福時光的發動機……這是我們人類的命運：一個男人可以在一則謊言上打造他的名聲或社會地位，這個謊言重重壓在他身上，啟發他，再讓他從謊言裡把自己解放出來……

－在《哈伍勒的秘密》裡，兩個主人翁有很長時間是沉默的……

－對，不過我們會感覺到，他們的秘密很脆弱，至少我是這麼希望的。講這種話實在有點尷尬，不過《哈伍勒的秘密》是個讓我非常滿意的故事。故事的成功在於主人翁們的沉默……在愛情小說裡，人們總是話多得不得了。友誼，這種事靠的是沉默。

－您的夢想，是不必說話就可以彼此理解？

－不必說太多話。

－我們是不是可以反過來想：友誼要求或者允許我們什麼都說……

－不可能這樣，我們不能什麼都說。不過在友誼當中，也是有從秘密解脫出來的那種樂事。攝影師菲古尼向塔布杭坦承他不會拍動作畫面的時候，還有塔布杭向菲古尼坦承他從來就沒辦法騎上腳踏車的時候，我相信他們透露的這些秘密確認了一份巨大無邊的友誼。

－可是，他們兩個都騙了對方好久，這不見得是什麼友誼的證據……

－如果無傷大雅，我們大可以對朋友說謊。而當我們對朋友透露了壓在我們身上的秘密，當我們不再獨自背負那壓垮人的重擔，我們就確認了對於這個人的信任——他不會背叛……

－秘密，永遠是一種負擔嗎？

－大家都會有秘密。每個人也都會很高興遇到某個人，可以對他揭開這個秘密。

－一個無法對人啟齒的秘密嗎？

－是的，一個令人尷尬的秘密。或者一個秘密的計畫也是。

－在《哈伍勒的秘密》裡，腳踏車店的老闆跟攝影師，他們兩人都有必須透過沉默來掩飾的某種缺陷。

－是的，我耗了不少時間才做出這些有點極端的選擇！一個腳踏車店的老闆，沒辦法在腳踏車上保持平衡，這是徹徹底底的荒謬！然後我花了很多年才找到對等的角色：一個攝影師，他只會拍一些擺好姿勢、靜止不動的拍攝對象！

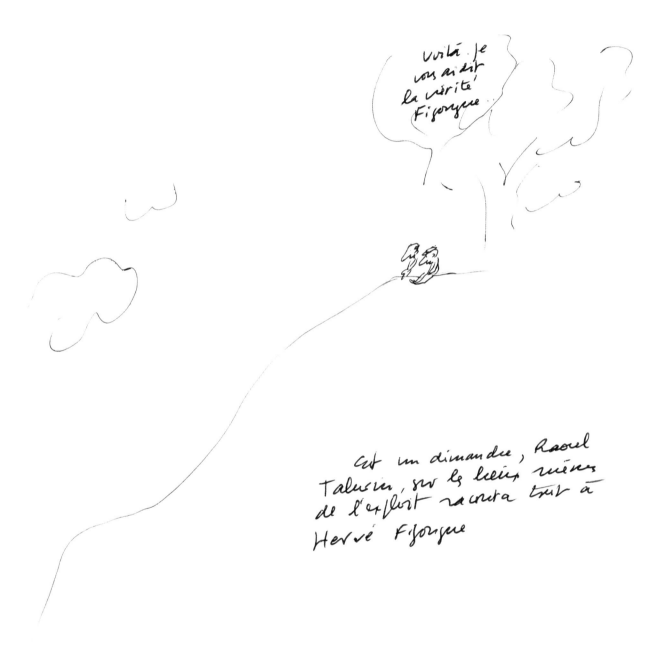

（上）－就是這樣，我跟您說的都是實話，菲古尼……

（下）於是在某個星期天，就在輝煌事蹟發生的地點，哈伍勒·塔布杭把事情一五一十都告訴了埃維·菲古尼。

圖畫出自《哈伍勒的秘密》的草稿筆記

－《馬塞林為什麼會臉紅？》這個故事的基礎也是兩個有怪毛病的小孩，他們的問題確立了他們的友誼……

－這其實不該我說，不過我是真的滿喜歡這個故事，兩個小傢伙彼此覺得對方很怪，卻因為各自的缺陷而產生心照不宣的情誼，而且看起來非常快樂，不管周圍的人怎麼想。

－**他們後來忘了對方？**

－沒有，其中一個人的爸媽的態度導致他們失去聯絡。他們是這個世界的受害者，這個世界想要正經，卻忽視他們之間的依戀。他們是生活變動的受害者，這種變動脫出了他們的掌握。

－**幸好，機遇讓他們重逢了，他們的友誼完好無瑕，不需要說太多話……**

－最讓他們開心的，就只是在一起！誰會想要讓他們談論政治，然後為了點小事扯不清呢？他們不需要像我們現在這樣，扮演審問者：「您在做什麼？」「昨天的晚餐有誰在？」「您要去哪裡度假？」

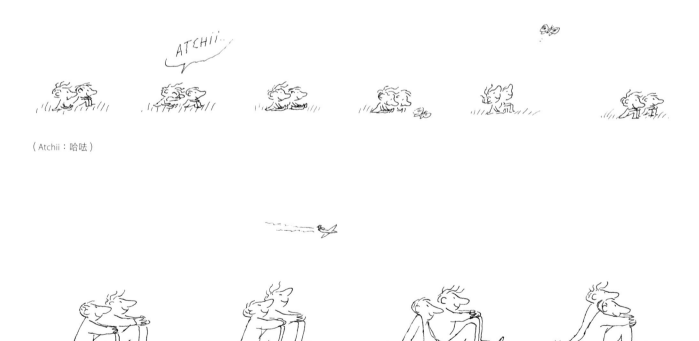

（Atchii：哈啾）

62

今天，人際關係變成在交流憂慮，尋求安慰。馬塞林和他的朋友逃脫了這種粗暴，因為他們有沉默的能力！

─ **這些故事是要讓人認為，這和我們每個人都有關嗎？**

─當然，我們每個人都有各式各樣的毛病……要怎樣才能向另一個人坦承，我真的很慘，看不懂視唱教本？這是一個無可救藥的弱點啊！生活裡只有秘密是有趣的。所有事情一攤在陽光下，就已經有點乏味了。

─ **越少講，秘密維持得越好？**

─真相的瞬間有一天會來，到時我們也不得不說了。就算是想隱瞞的事，我們也得說出來，這種事有時候有一點破壞關係……大家彼此很熟的話，其實也不一定需要交談。只有在電視裡或是在訪談的時候，我們一定得說話解釋！我呢，只要一開始畫畫，我就不會去想，哪天會有人來問我一些像您問我的這種正經問題！

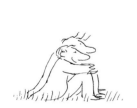 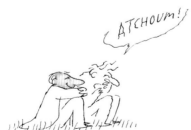

（Atchoum！：哈啾！）

—您替這本書的封面選的圖（編註：參見拉頁），好像在說我們可以握手，但是心思一點也不在那裡。彷彿時代引領我們無視對方的存在。

—這是在講「您好，早安！」的必要性。這當中體現了好心情、友善和友誼，還有社會習俗。辦公室裡，多半時間人們是互相厭惡的。對我來說，這很滑稽，不是徹底的滑稽，不過還是有一點，不是嗎？

—這種同伴關係和這種表面的友誼，您不太相信？

—「不是非常很」相信啦，我承認！

—可是您有很多沒加圖說的畫作，您在這些畫裡講的都是某種默契，您放進了一些代表友誼的動作？

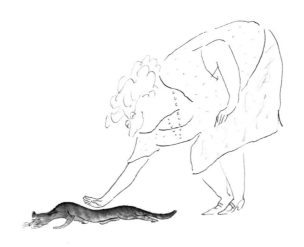

—我不是很清楚，什麼可以叫做「代表友誼的動作」。那有可能只是要強調，開始下雨了，我們讓某個人先進門的這件事。

—所以其實是殷勤有禮？

—是啊，不過這種感覺都是非常錯雜的……

—友誼，總是要懂得在對方面前讓開吧？

—這種事不一定很清楚：太周到的禮節或禮貌，裡頭有可能包含著高傲的部分……

—所以是劑量的問題囉？

—永遠都是一種脆弱的平衡……

—一個簡單的平衡問題！可是我們所有人都夢想著這種平衡，就像在走鋼索，我們試著走到鋼索的盡頭，孤獨地……友誼，它是不是可以減緩這種巨大的孤獨？

—如果是一點點，一點點，慢慢來，是可以的。可是要畫出一整幅畫的背景，需要很多細細的筆觸啊，您也知道吧，我親愛的馬克。

—詩人匈佛（Nicolas Chamfort，1740-1794）在他的格言集裡寫了一件令我發笑的事：「我放棄過兩個人的友誼，一個是因為他從來沒跟我談過他的事，另一個是因為他從來沒跟我談過我的事。」

—（大笑）很好。這說得太妙了。如果他高興的話，那就好！說得好！

—不過，除了說得妙之外，您會不會認為友誼要以真正的平等為前提？還是說，友誼裡一直都有支配者和被支配者？

—這種事沒有一定的！事情都會隨著周遭情況改變，一向如此。我們永遠都在質疑。就像平衡可以讓我們直立：我們可以走路是因為有一大堆反作用力相輔相成的結果……

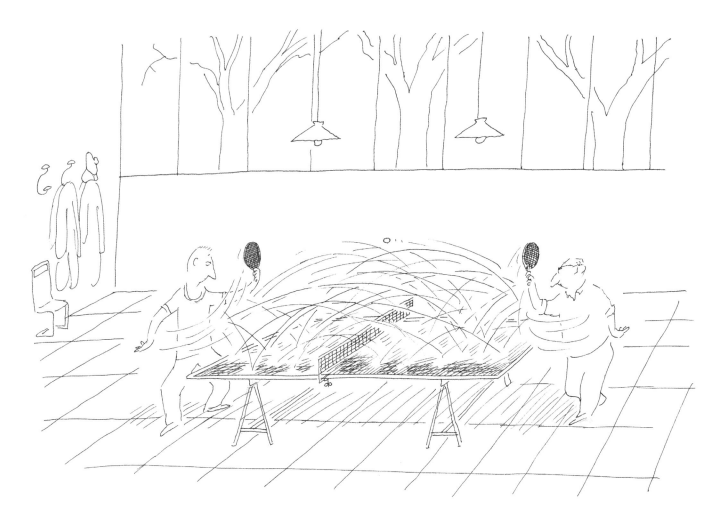

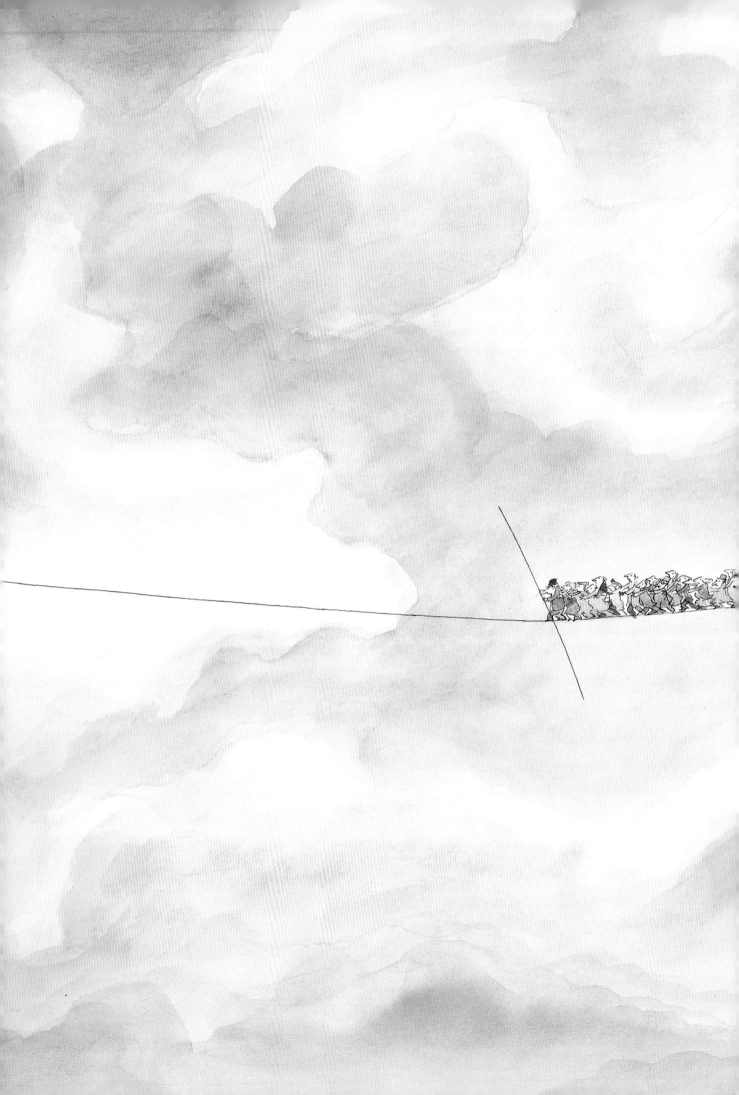

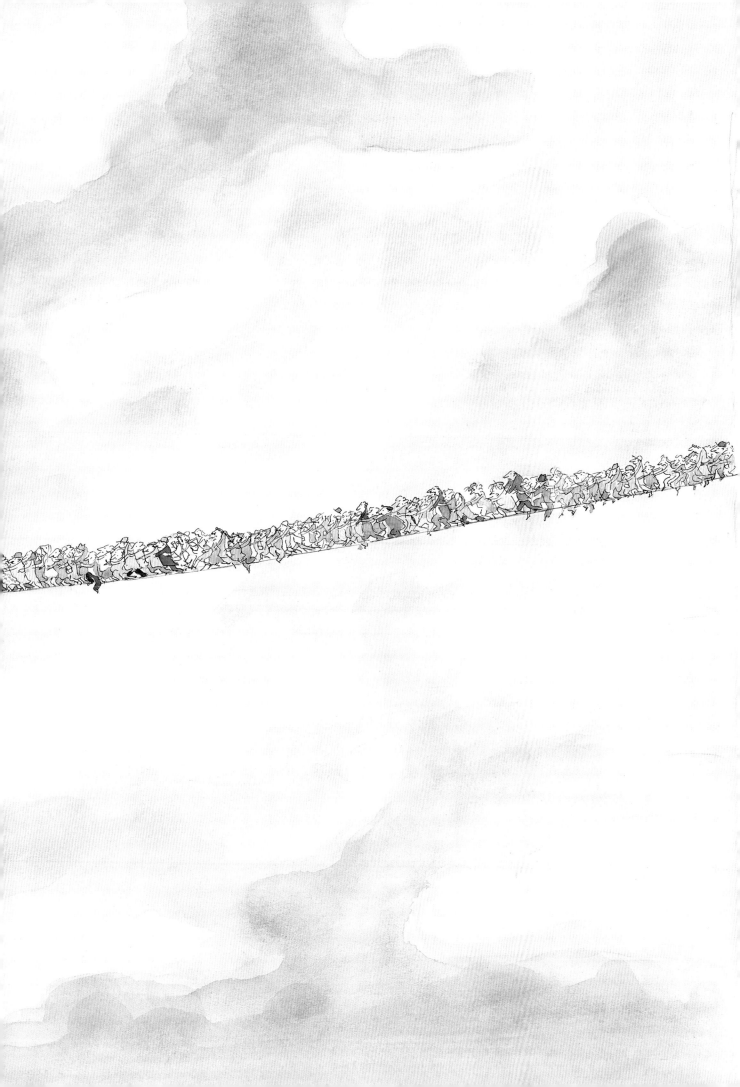

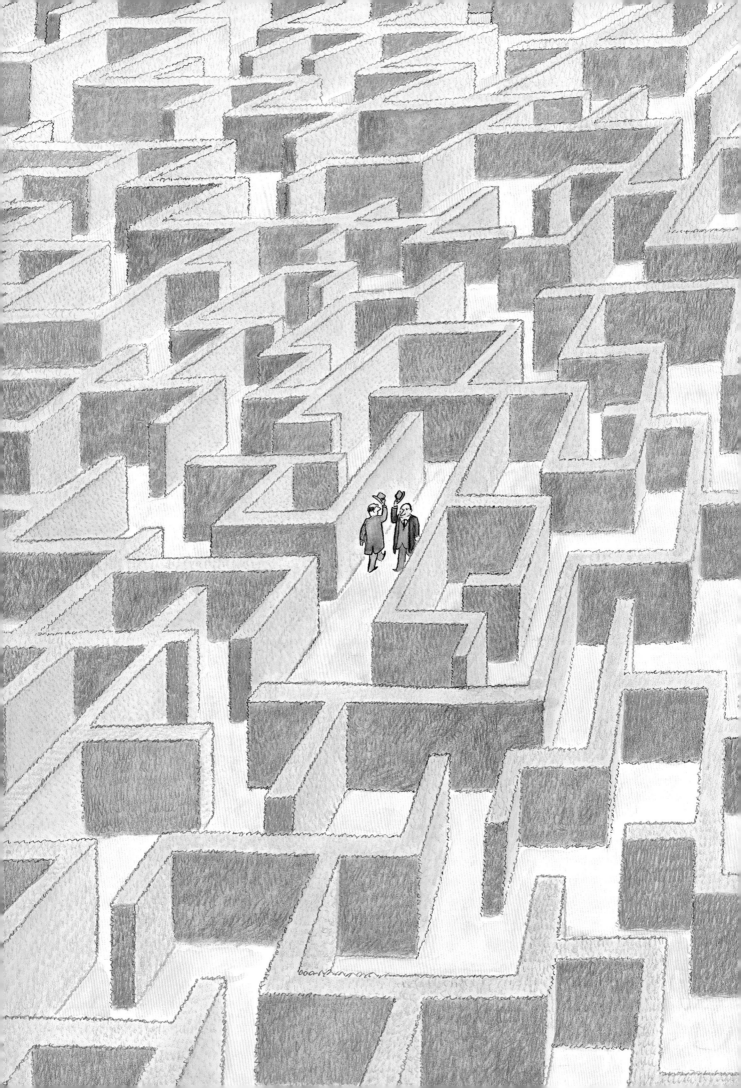

—友誼裡有團結的成分嗎？

—應該要有的，應該要有的。

—可是它經常被破壞？

—唉，是啊。就像一場暴風雨，很不幸的，它有可能會破壞您八月的假期，我親愛的馬克。

—那什麼才是友誼真正清楚又無可置疑的證據？

—我剛到巴黎的時候，一個人也不認識，我下車的時候在車站月台上遇到一個從前在波爾多同班的玩伴。他一邊跟我說著他很高興看到我，可是他又很趕時間，他問了我知不知道怎麼搭地鐵，我當然什麼也不知道，於是他拿了一張車票給我，跟我說了聲祝我順利。後來我沒再見過他，可是對我來說，這個簡單的動作就是一個真正代表友誼的動作。一個不求任何回報的動作，這個動作以某種方式，為我打開了巴黎的門！

—這種情況我們可以稱之為稍縱即逝的友誼……

—或許是吧，不過它出現在我腦子裡的時候，是一個非常清晰的瞬間。就像我很喜歡的這個小故事：邱吉爾（Winston Churchill）在大戰結束後沒有續任首相，英國雖然戰勝了，可是他不再是首相。

蕭伯納（George Bernard Shaw）那時候要發表一齣新戲，他寫信給邱吉爾說：「我寄兩張票給您，讓您可以和朋友一起來……如果您還有朋友的話。」邱吉爾的回答很好玩，他說：「首演那天我沒辦法去，不過第二場我可以……如果有的話。」我覺得這個很精彩。因為當過首相，之後不再當的時候，朋友會突然變得比上個星期少！

—這種情況我們可以稱之為愛說笑的友誼……

—確實如此。不過對我來說，這裡頭有一些友誼的證據是比較複雜的，是我樂意相信的。有一天，我要去聽艾靈頓公爵（Duke Ellington）和他的大樂隊。演出之前，保羅・岡沙維斯（Paul Gonsalves）從口袋裡拿出一罐藥，吞了幾顆，一邊還眨眨眼，讓人明白他得靠這個才能演奏。而確實，他的演奏美妙極了。

四、五天以後，我在收音機上聽到保羅・岡沙維斯過世了。我當然非常難過。

兩個星期後，艾靈頓公爵過世了。又過了一陣子，哈利・卡尼（Harry Carney）走了——他是和艾靈頓公爵一同出道的樂手，演奏上低音薩克斯風……所以也是他重要的同伴，他是在夜裡過世的。

發現這三個傢伙親密到要一起死，我覺得這個很讓人激動。我在這裡頭看到的是——您可能會嚇一跳——某種友誼的證據……

－這種情況我們可以稱之為晚期的友誼……

－您在嘲笑我，不過我還有其他例子可以讓您嘲笑，我受得了：杜巴利伯爵夫人（comtesse du Barry）上斷頭台的時候，苦苦哀求：「再等一下，劊子手先生！」我喜歡這樣想，劊子手接受了她的請求，而這是個非常大的友誼的動作。

－那其實是人道的動作吧？

－不是，不是，是友誼的動作，完全免費，對象是一個被明確判處死刑的女人。不過我也想像了劊子手如果沒有接受請求，他的人生……

－有什麼可以摧毀朋友之間的默契？

－我的想法很簡單，就是我們經常期待朋友的心裡有一個符合您自戀的形象，而我們有時候會失望！這個呢，這其實滿滑稽的！（沉默良久）……不過，這當中也有不滿足，我們絕對是想要超越對方的！我們在跑馬拉松！在我前面的是 119 號，可是我是 120 號；我絕對想要跑到前面去。可是我後面還有 121 號，他也受到同樣企圖的激勵，他也想要超過我。

－所以友誼無法排除競爭？

－競爭一直都在，在人際關係裡。不然就是無所謂的心態佔了上風。兩個女性朋友一早在街頭碰到，就立刻開始比較穿著，這是出自本能的，就算不一定是被不好的感覺推動……

唉，友誼這回事，始終都有——幾乎是始終都有——自身利益的問題：不是說因為我們變成朋友，我們就會變成聖人……

男人和女人還是會去追求社會成就，羨慕同事的地位或同行的服裝！這種事我們每天都有證據可舉，我覺得是這樣啦！

就像我認識的美國畫家寇仁（Edward Koren，1935-），他遇到索爾・斯坦伯格（Saul Steinberg，1914-1999）的時候非常害羞也非常誠懇地對他說：「您知道嗎，您對我的影響非常大，真的！」斯坦伯格很認真地回答他：「難道您會希望不是這樣？」我覺得這個很妙。這是一則朋友和同業關係的故事，可是，就這麼一下，它證明了別人可以把您像蒼蠅一樣捏死。然後一切就毀了！

我不確定我們的教育方向是不是正確……

競爭從上學的時候就開始了：第一名、第二名、第三名……讓大家興奮的事，就是競爭。大家最高興的，就是去看政治人物的支持度上升或下降……我們可以想像一場網球賽不計分嗎？我們沒辦法不計分啊……有一次，我目擊了兩位精神分析師在較勁，我從沒見過哪兩個人之間這麼冷酷無情的，真是可怕。

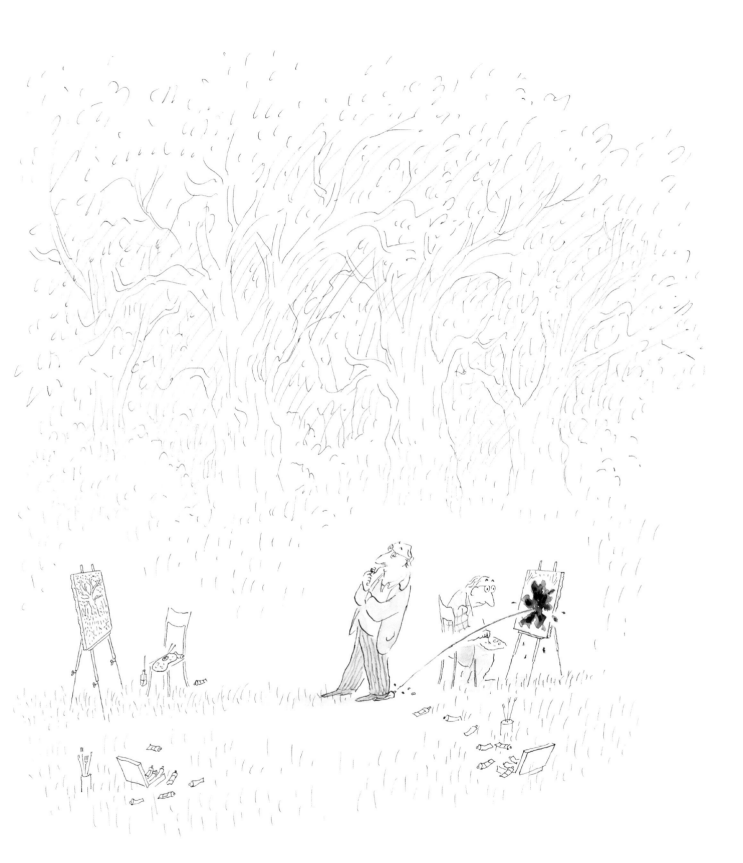

在做「女性新趨勢」的報導時，我發現，置身於這些全球追逐的

時尚專欄女作家之間，氣氛其實是最坦率、最真誠也是最友善的。

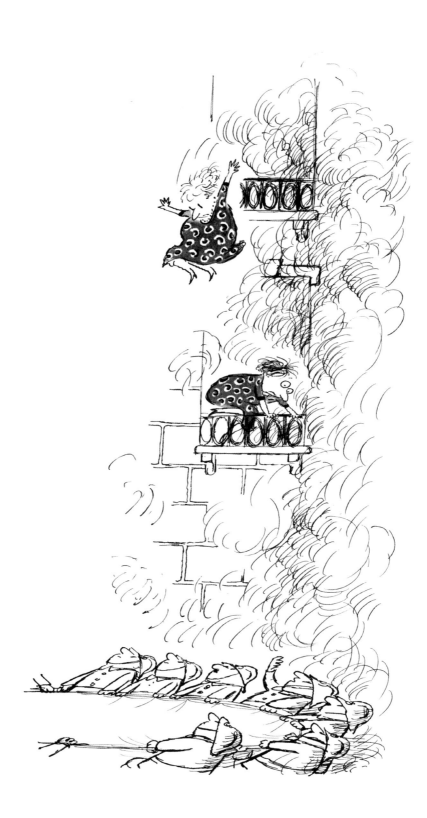

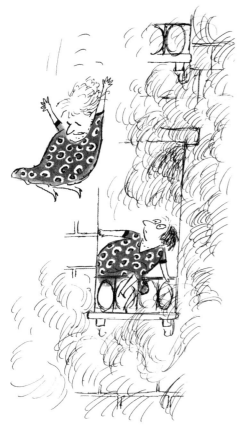

2

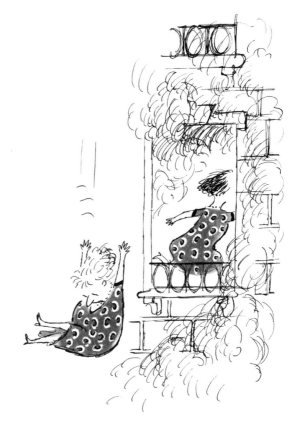

3

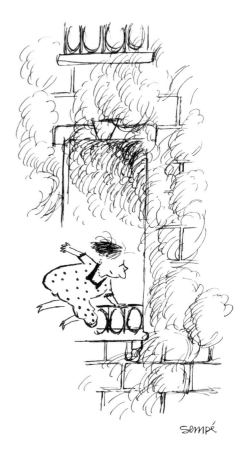

4

Sempé

─友誼，有可能是這個的相反……

─是有可能，友誼應該是這種可笑的爭鬥的相反……有可能像是米開朗基羅和達文西之間那種奇妙的友誼，我前幾天在一家義大利餐廳裡又想起他們：有一天達文西心情不好，出去散步，遇到米開朗基羅。米開朗基羅問他：「你到底怎麼了？」達文西回答說：「你知道，我已經搞了整整一個月了，我畫了一個女人，我想畫出她的微笑，我畫了幾百種，可是我要的是一個特別的微笑，這工作簡直是地獄，我滿腦子都是這件事，可是我畫不出來。」米開朗基羅對他說：「拿來給我看吧。」於是他們去了達文西的畫室，米開朗基羅看了看，碰巧看到一張畫到一半的圖夾在畫板上，他發現了一個特別像他的微笑。這時，他要來兩隻細的畫筆，要了一點土黃色，一點灰色，一點粉紅色，接著就把蒙娜麗莎的微笑畫出來了，然後他對達文西說：「喏，你要的微笑好了。」達文西對他說：「太精彩了，你是怎麼做到的？」話說完他就繼續畫下去了。這是友誼的強大證據吧，不是嗎？

─這個，您是在嘲笑……

─您這麼覺得嗎？不是耶，讓我著迷的，是達文西欣然接受他朋友的幫忙！

─您有一幅畫，畫的是一位作家在動他的窗戶，好讓陽光照進對面書店櫥窗的時候，可以特別照亮他的書。這種心態有點可憐，不過我們感覺得到，您筆下有某種包容……

─他會有這種小心眼，不完全是他的責任。他比較希望人家買他的書，而不是別人的書……不幸的是，我們的時代不是真的可以輕鬆說出我們沒有競爭，沒有嫉妒心……

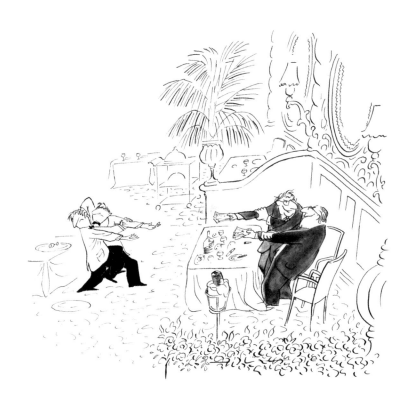

— 免費的、純粹的友誼真的不存在嗎？

—這是大哉問，要問這個，我們可以講很久！同樣的，錢的故事好像把一切都毀了……人生就是這樣啊。前幾天，我在餐廳吃飯，到了付賬的時候，跟我聊天的人告訴我：「我們是同伴的話，我們會各付各的。我們是朋友的話，兩個人當中有一個人會請另外一個。」後來我們各付各的。

— 錢，把很多事情搞得很複雜，不是嗎？

—我要說的事可能會讓您驚訝，讓您發笑，不過我經常想到某個自發性的友誼時刻，我覺得非常了不起：我在瑞士發生意外之後，他們把我送回巴黎的硝石庫慈善醫院（Hôpital de la Pitié-Salpêtrière）。我在病房裡開始有朦朧的意識時，看到幾個朋友，其中還包括聖敘爾比斯廣場（place Saint-Sulpice）一家義大利餐廳的老闆，我經常去他的店裡吃晚餐。他要離開之前，走到我身邊，很快地說了幾句話。後來我在床上翻身坐起來的時候，發現睡衣胸前的口袋裡有什麼東西嚓嚓作響，我這才發現……一張一百歐元的紙鈔！之前我沒發現，他也沒說半個字，就把這張鈔票塞進來了。直到今天，我還會問這個問題：是什麼友誼的感覺推動了他，讓他猜到這三天來，我搭了飛機、直升機和救護車，我不知道自己還能不能再走路，能不能恢復正常的生活，我想到一些事，非常具體的，關於我的未來：「我要怎麼脫離這個狀況？我還能再畫畫嗎？」而他，就這樣，直覺地，親切地，低調地，他想到的第一個念頭就是去翻口袋，拿了一百歐元，然後塞進我睡衣的口袋裡，讓我睡醒的時候可以看到。我把這看作理解我心理狀態的一個奇妙的動作。有些人可能會覺得受傷。我有些親人朋友覺得很驚訝。我是不會，我在這當中看到的是一個很棒的細膩的印記——他理解了我在想一些非常物質的現實問題。啊，是的，對我來說，那是一個真實的純粹友誼的時刻！

— 友誼永遠都很脆弱嗎？您對它的長久有沒有什麼懷疑？

—我沒有懷疑。我認為友誼非常脆弱。我對水晶沒有懷疑，但是我看到水晶非常脆弱。

— 在您的一幅畫裡，您說：「愛情不是用說的，愛情只能去證明。」您會不會說，沒有友誼，只有友誼的證明？

—對我來說，這是生命好玩的地方，有點好玩。我們什麼都可以說。「愛情不是用說的，愛情只能去行動。」就是這樣啊，對某些人來說，要證明愛情，就是要把情敵殺掉，這或許是把要求證明這件事推得有點遠！所有悲劇裡頭都是這些東西。有多少女人希望她的情敵死掉……

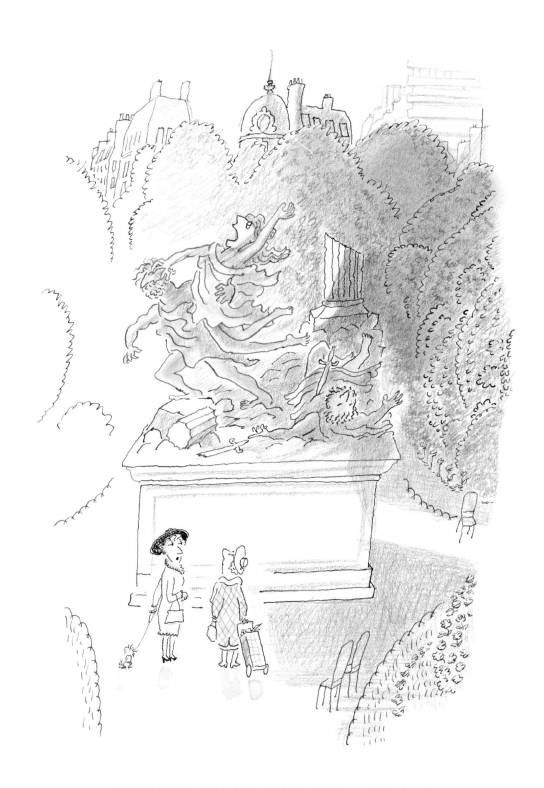

－這種事你很清楚，瑪麗‐艾蓮，愛情不是用說的，愛情只能去行動。

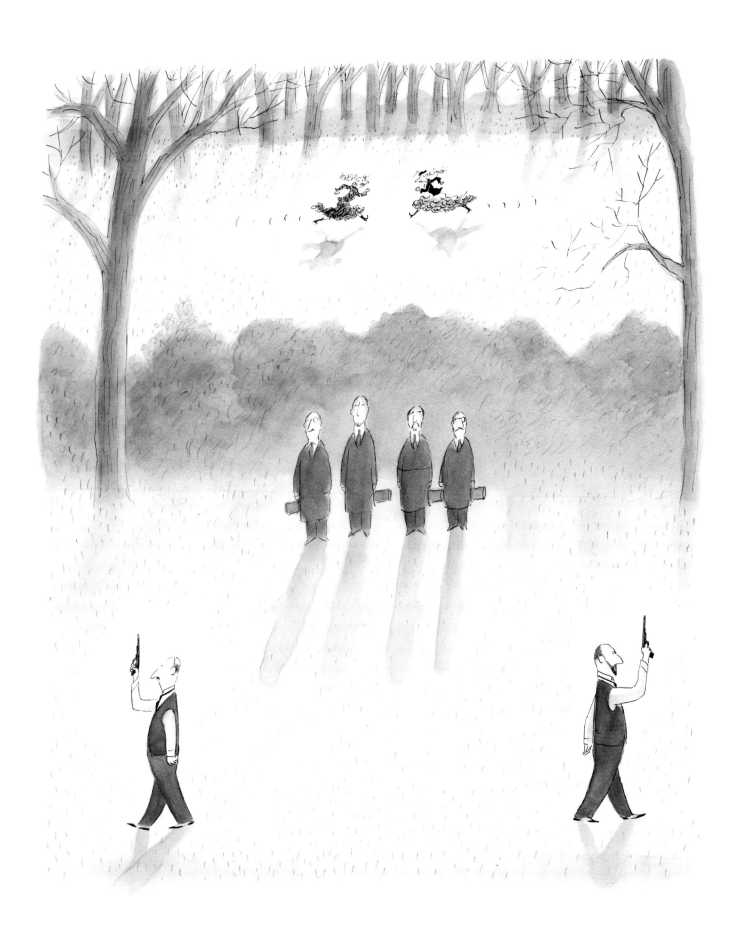

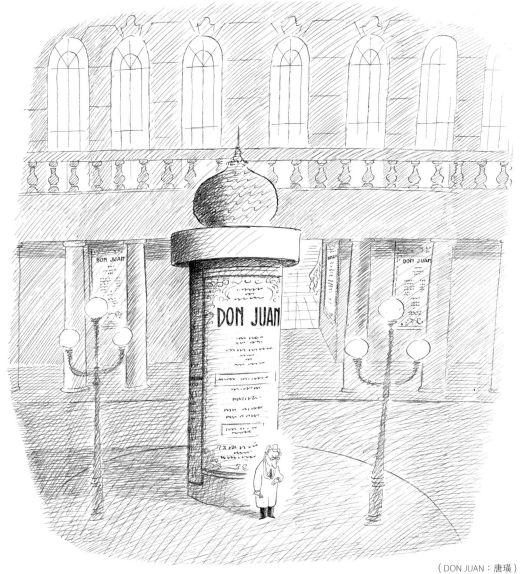

（DON JUAN：唐璜）

−友誼不會發展到後來也可以原諒對方的缺陷嗎？

−人生就是這樣啊：我們什麼都可以原諒，只要那件事不會困擾我們。

−舉個例來說，您會原諒每次都遲到的人嗎？

−這個嘛，這種事很討厭，讓人難以忍受。我有個女性朋友，她一天到晚遲到。去看戲的時候，所有人都被我們煩死了，因為我們在開演的時候才到。一次，兩次，三次，十次……我警告她：「妳記得喔，有一天妳來的時候會找不到我。」後來也真的發生了。有一次，我們約了八點三十分，結果到了九點半她還沒來，我就走了。結果她淋著雨來了，因為這種事發生的時候都會下雨……而我已經離開了。我真的受不了了。後來我們再也沒見面。我早就知道這是無可救藥的。她從來不會準時，從來不會。就算騙她也沒用，如果我說：「我們去看戲。八點開演。」她會打電話去問，她會知道我在騙她，然後她一樣會遲到。她也不是故意要這樣，她就是沒辦法準時。她就是沒辦法。

──您呢，您總是很準時嗎？

──我啊，我以前經常遲到，有時候突然會準時一下。以前在巴黎住在龍街（rue du Dragon）的時候，我得走二十分鐘，到另一條街去找我太太。我每天晚餐都遲到。每次我都有很棒的藉口，都是真的：我在出門前一刻，接到一通紐約打來的電話，每次都是這樣。有一天，她對我說：「你真是讓人無法忍受。」我對她說：「嗯。」我還是有一點不好意思啦。她對我說：「你知道你為什麼老是遲到嗎？」我對她說：「妳聽我說，剛才，我接到一通紐約打過來的電話！」「不是，」她對我說：「你在鬼扯！明天你會說，艾菲爾鐵塔倒在你家屋頂上了，你永遠都找得到什麼事……你會遲到只有一個原因：因為你知道我會等你，就這麼簡單。」從那天開始──那次我被罵得很火──我就一直很準時。因為那是在我的可能性範圍裡……如果我遲到了，我會覺得難過，我會很不好意思。

──您説「準時抵達，那是在我可能性的範圍裡」，有什麼事不在您可能性的範圍裡嗎？

──啊，有啊，用捷克文唱歌，我沒辦法……

──當然沒辦法，可是物質生活裡比較具體的一些事，需要努力的，這「在您可能性的範圍裡」嗎？

──很不幸，我親愛的馬克，只怕人生所有事情都需要努力啊，這讓我煩惱到了極點，為什麼人生不能有什麼事是輕鬆一點的呢？所有事情都讓我厭煩。真的是所有事情。刷牙，穿襯衫，所有事情都需要努力，所有事情。啊，我對於在天上創造這種運作方式的那位不是很滿意！

──跟某個人相約下棋或是跟一個我們愛的女人相約，這也需要努力嗎？

──剛開始的時候不必！

──是時間把事情變複雜的嗎？

──我們得越來越尊重對方。這種事很複雜，人際關係……

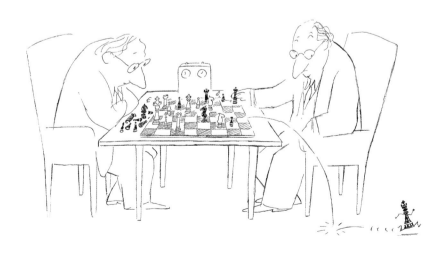

—友誼跟愛情一樣複雜嗎？

—（沉默）在愛情裡，我們都是怪物，我們互相吞食對方，而當對方被吞掉的時候，我們會罵他；我們會罵他幹嘛讓人吞下去，而如果他不設法把您吞下去，我們又會怪他，因為我們覺得他對您不感興趣。這一切一點也不滑稽，這是瘋狂。友誼也沒辦法完全逃脫愛情裡的這種巨大的自我中心和對於存在感的渴望……

—所以同居一直都很複雜囉？

—蜜黑葉（Mireille Hartuch，1906-1996）跟尚·諾安（Jean Nohain，1900-1981）有一首歌，很動聽，歌詞差不多是這樣：「如果我可以少愛你一點，只要一點點，那麼少，那麼一點點，啊，人生就會變得容易，不再有摔碎的碗盤……」然後這位女歌手把所有可能會很好的事逐一列舉出來——如果她愛她的男朋友少一點……「如果你作夢的時候話少一點……」這首歌好迷人。人生的教育，我都是在歌詞裡學的，而不是在哲學裡！歌詞裡說的東西很多很多，很多很多。要做出好的歌，得要是高手才行。得要是蜜黑葉、尚·諾安或是夏勒·特內（Charles Trenet，1913-2001）……蓋·琵雅（Guy Béart，1930-2015）也行，還有甘斯柏（Serge Gainsbourg，1928-1991）……

蜜黑葉跟尚·諾安還有另一首歌也很好笑。是一個女人在說她很開心，她今天晚上跟情人有約。所以她準備了一頓美味的家常晚餐，穿上新的洋裝，忙得像個瘋婆子似的。男人來了，上桌，吃晚餐，待了一段時間之後，男人走了。副歌唱的是：「我是跟男人們有約，親愛的……」歌接著唱了下去：過了三天，門鈴突然響了，她穿得邋裡邋遢像個做粗活的女傭，公寓裡到處髒兮兮，而他卻撲到她的身上，真是瘋狂的激情！我非常欣賞這首歌，因為它說的是生活，沒有深奧的理論。

—就像您的畫……

—我不知道耶。我希望大家願意相信我，其實我也不知道自己在做什麼。所以我才一天到晚在問，這麼做值得，還是不值得？我心裡想，我做的是我做得到的事，但其實我不知道。

—有點膨脹的自我，或是用平庸的目光去看別人，您的畫作裡不乏這一切。可是現實的、真正的友誼，很少……

—我有這樣的感覺，是的。就算人們成了同伴、朋友，在一起，結婚、沒結婚，去旅行，總是可能會出現某些難題！或許您自己就觀察到了……

—有個東西在摩擦，發出吱吱嘎嘎的聲音……

—我相信，是的。人生太艱難，所以一個人找到一個男性或女性伴侶的時候，沒辦法不被這種事深深迷惑。這就是為什麼戀愛的人如此苛求，永遠要求更多，為的是要得到鼓舞和安慰。為了可以休息。結果大家選擇了最糟的解決方式，總之……

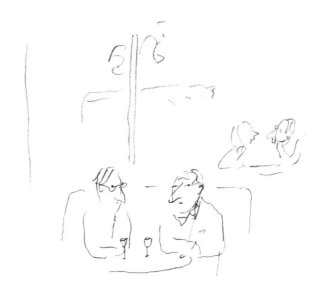

— Pour éviter une dépression nerveuse, il
faut décider un jour de s'intéresser plus aux
autres qu'à soi-même. C'est ce que j'ai
fait. Mais les autres commencent à
déprimer sérieusement.

—為了避免嚴重的憂鬱症，您得開始對別人比對自己感興趣。我現在就是這麼做。不過其他人開始嚴重憂鬱了。

圖畫出自某一本草稿筆記

—所有人都是同伴比朋友多嗎？

—我怕是這樣的。不論我們的教育程度、生活水準、經驗……我們必須接受這件事：友誼的規則不是像蒙德里安（Piet Mondrian）的成功畫作那麼明確，那麼清晰……

—什麼樣的條件可以讓我們在某個時候說出：「這是我的朋友」？

—啊！我還以為您要問我，從什麼時候開始，我只做關於友誼的書呢……啊！這得要其中一個人把明顯的友誼證據帶給另一個人看。會有這樣的時刻，我們會感覺到，啊，是的，他是我朋友！」

—什麼是明顯的友誼證據？

—就是要捍衛對方，為對方承擔責任……

—可是友誼這麼說來，一定要是互相的囉？如果我捍衛您，可是您一點也不想要被捍衛，那就不意味著您會變成我的朋友……像我，我會希望您是我的朋友，可是您，您或許一點也不想？

—（大笑）這，這真的是在指控我很無情……

—可是這有可能會發生吧？

—我得再說一次，友誼是一種奇蹟。生命裡只有小小的奇蹟。那些論證啊，理論啊，我不相信，世界上只有一些小小的奇蹟和偶然……

—就像讓您遇見莫希斯·巴奎 [2] 的這個偶然。他後來變成您的朋友。

—莫希斯·巴奎是我年輕時的偶像。他有一部電影我很著迷，片名是《遜咖》（Les Pieds Nickelés），他做了一些很了不起的特技動作，神奇的跳躍！我是有一次要去參加一個開胃酒的促銷活動，在路上和他相遇，我想是這樣。我們的關係立刻就變得非常簡單，我們一起去滑雪，我相信這件事我們都很開心……他的朋友還有杜瓦諾 [3]、蒲黑葦兄弟 [4]、保羅·克希莫 [5]，都是我很喜歡的人……

—……都是很有才華但是又低調的人？

—他們不一定會同意，他們都很不一樣，不過他們聚在一起的時候很開心。他們既是天分極高的人，但是多少又有點像業餘愛好者。那個年代不像現在這麼乏味，不像現在什麼都格式化了。莫希斯·巴奎從來不擔心他的生涯規劃。他很歡樂，他也帶來歡樂。

[2] 莫希斯·巴奎（Maurice Baquet，1911-2005）：法國演員、大提琴家。
[3] 杜瓦諾（Robert Doisneau，1912-1994）：法國攝影大師。
[4] 蒲黑葦兄弟：法國詩人雅克·蒲黑葦（Jacques Prévert，1900-1977）和電影導演皮耶·蒲黑葦（Pierre Prévert，1906-1988）。
[5] 保羅·克希莫（Paul Grimaud）：法籍導演。

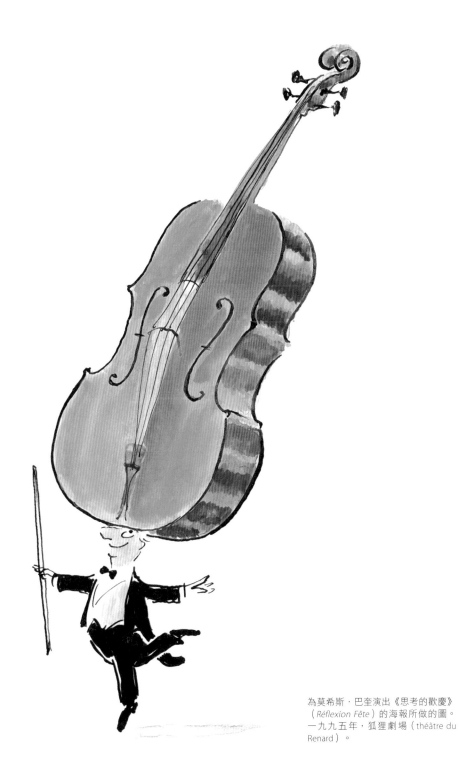

為莫希斯·巴奎演出《思考的歡慶》
（Réflexion Fête）的海報所做的圖。
一九九五年，狐狸劇場（théâtre du
Renard）。

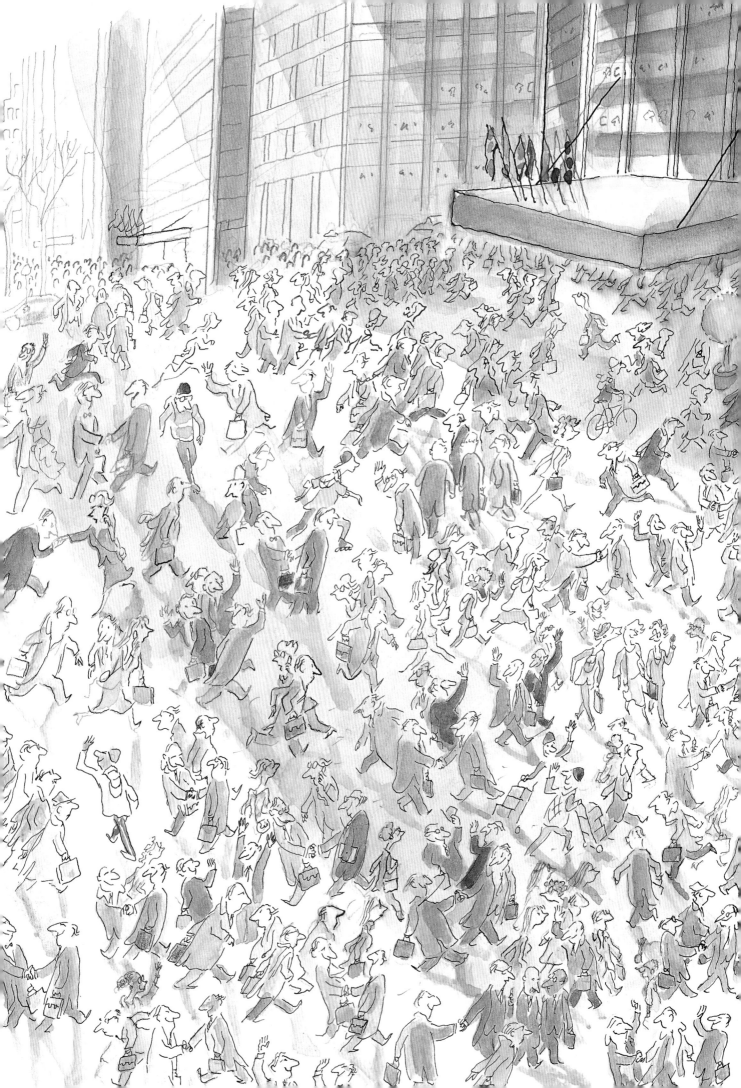

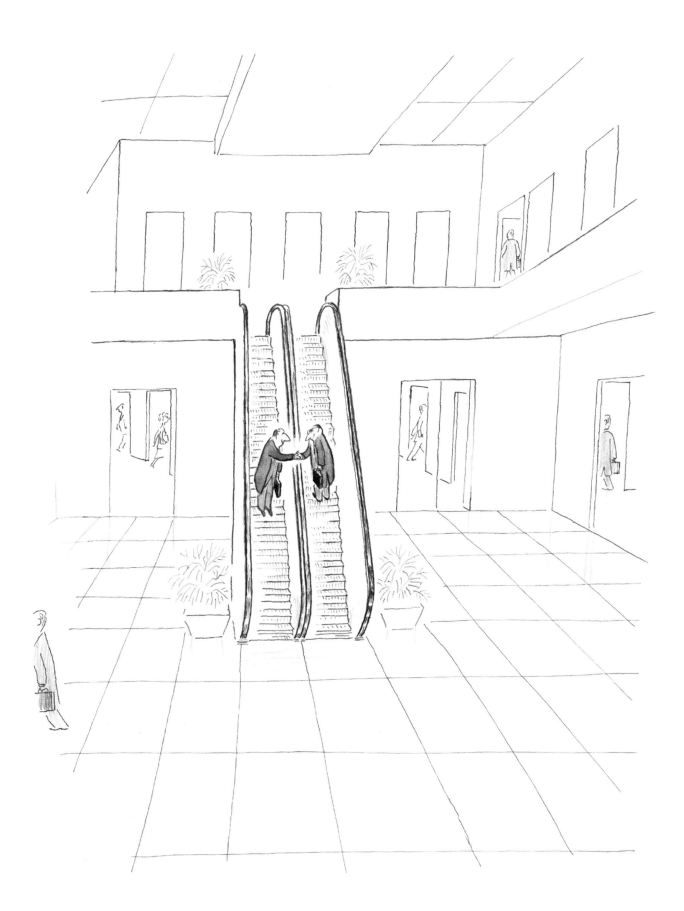

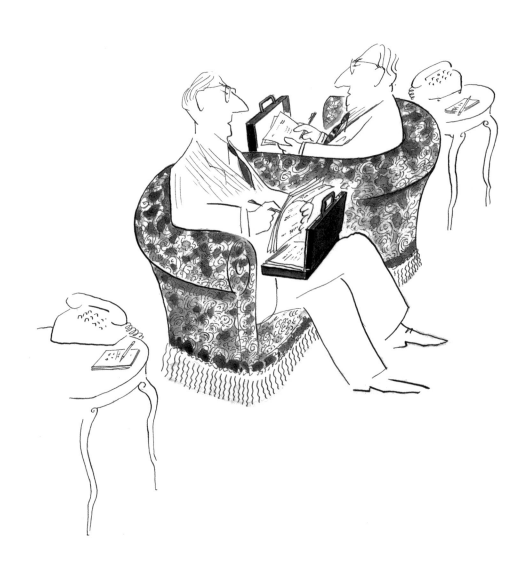

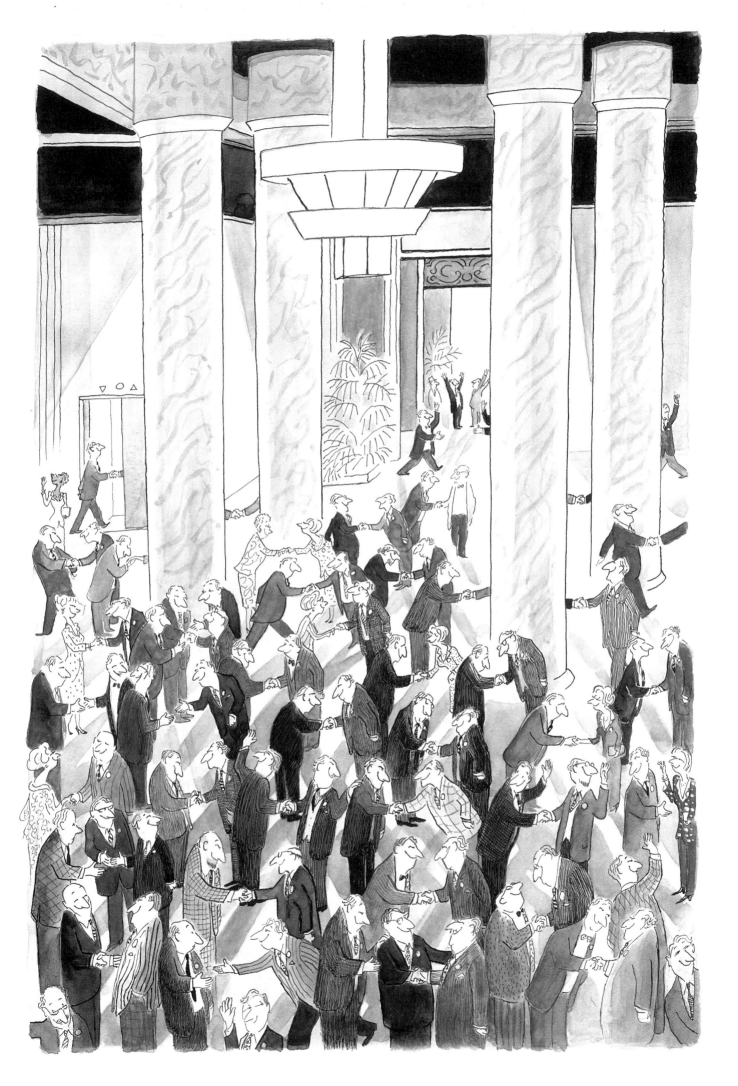

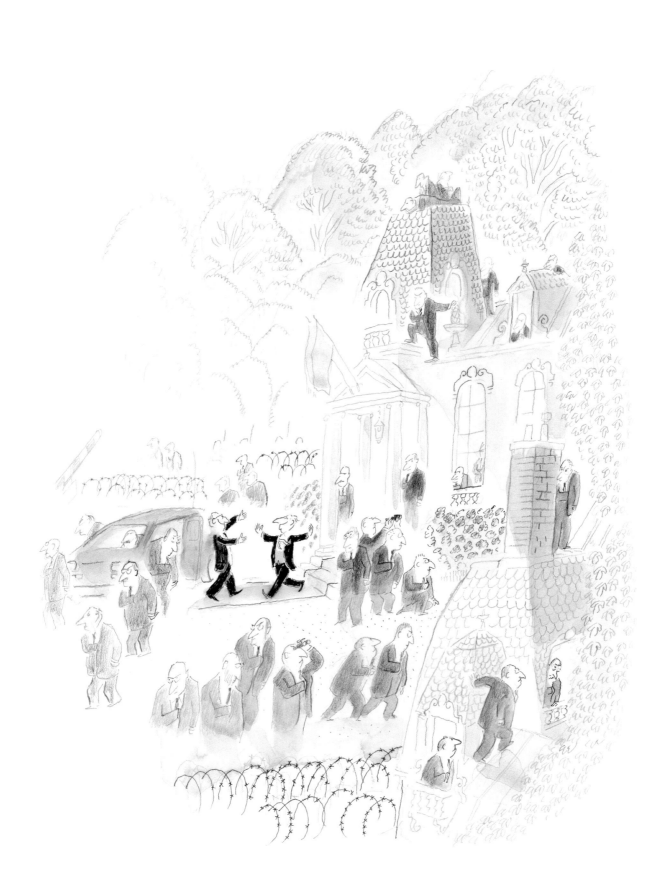

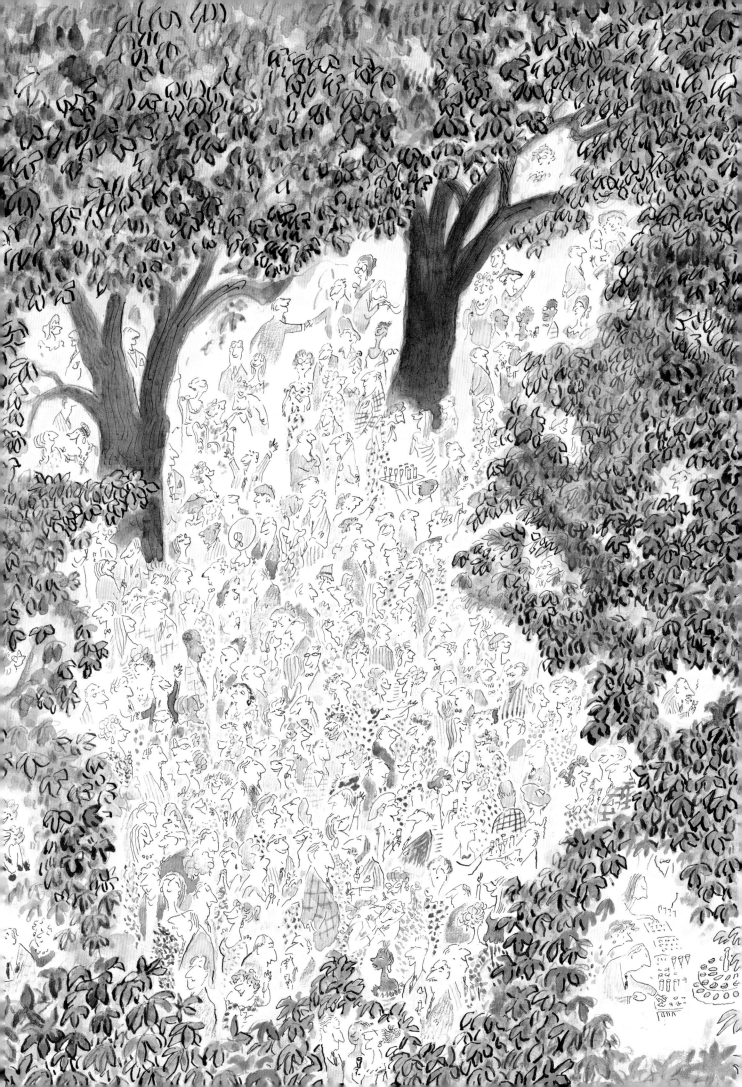

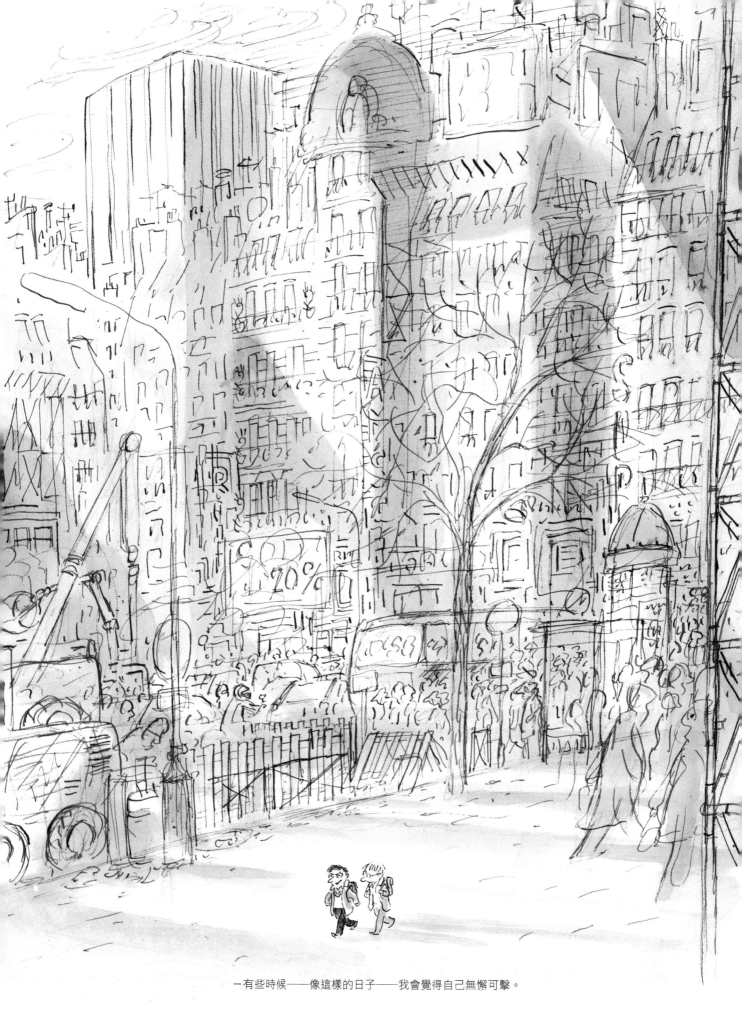

一有些時候——像這樣的日子——我會覺得自己無懈可擊。

一這個時候，我們的訂位已經爆滿了。

—他甚至還幫您上過大提琴課？

—只有一堂而已……

—是誰讓他洩了氣？

—這麼說吧，我可能開始得有點晚了。不過在他家的時候，他也是會讓我幫他用鋼琴伴奏的。我這是要告訴您，他有多麼寬宏大量，多麼仁慈！

—可是這種偶然，讓您和某些人相遇，他們成了您的朋友，我們不能把這種事扭曲一下，挑動一下……？

—我覺得不行，不可以。

—讓我們疏遠某些朋友的，是偶然嗎？

—人生就是這樣：一切都會隨著氣候、風景……而改變。

—朋友是風景的一部分嗎？

—不是，他們是圍繞著我們的人事物的一部分。搬一次家就可以讓友誼的連結破碎。

—所以，朋友是您的環境的一部分？

—啊，是的，是的！

—這時候您不是應該說「同伴」嗎？

—（沉默）是啊……不過我們遇到的這些人當中，有的會變成朋友，有的會變成同伴。還有一些……

—變成哥兒們！變成熟人……芙杭索絲・紀荷 [6] 在她的一本書裡解釋過，有些人是朋友，有些人是同伴——她把這些人叫做「再聯絡」。我們在分手的時候對這些人說：「再聯絡囉！」可是心裡不確定還會不會再見到他們。這個句型您經常用……「再聯絡囉！」像是不要把話說死……

—啊，是嗎？如果您這麼說，我是會相信的……

—芙杭索絲・紀荷還說：「處境會創造關係。新的處境會創造新的關係。友誼就是可以抵抗處境變動的東西，因為在那個處境裡，我們已經變成朋友。」

—這麼說的話，例子並不多啊！

[6] 芙杭索絲・紀荷（Françoise Giroud，1916-2003）：法國記者、作家、政治人物，曾任文化部長。

「你的毛病呢，」我的朋友喬治告訴我：「就是人家跟你說的一切和你看到的一切，你都太認真看待這些事情的表面意義了。你要超越這個，你要把分析推得遠一點，你要努力看看。」我努力了一下，當場就明白了，這二十年來，我一直把一個完美的蠢蛋當成朋友。

—她的結論是：「友誼是人際關係裡最罕有的。法文裡沒有什麼字可以拿來指稱我們維持一段時間的依戀、好感或興趣的這些人，我們很輕率地稱他們為『朋友』，我則是把他們叫做『再聯絡』。」您同意她的說法嗎？

—我是很喜歡芙杭索絲・紀荷，雖然我不是一直都是她的「思想」的忠實仰慕者，不過我同意她的說法……

—您也活在「再聯絡」之中，因為害羞，因為憂慮自己不配……

—是啊，是啊，我害怕，我很迷信。我懷疑我自己，懷疑我的壞脾氣！我沒有很多朋友。不過，一個人可以有很多朋友嗎？

—友誼，是打造出來的，有人是這麼說的。您有辦法去建構嗎？

—我相信我可以。不過，說自己可以實在太自大了。

—您不是一直得到回報嗎？

—也是啦。不過這也一樣，這也是很浮誇。這種事呢——不論我們想或不想——我們一下子就會自大起來！友誼最可怕的敵人，就是自大。

—朋友之間，是不是不會原諒對方的自大？

—這個啊，這是夢吧，這是小男孩、年輕夫妻、叔叔伯伯阿姨、是家庭的夢……很不幸，答案是不會。我們是有時候很溫柔的野蠻人，我們是有時候樂於助人的恐怖野獸，很複雜的。

—您認為人類經常都自命不凡……

—是啊。是生存本能導致的，因為人活在一個有時會害他受到驚嚇，不知所措的世界！等他不再能做出努力，讓自己比較不平庸的那一天，友誼就毀了。

—有些人的說法剛好相反，他們說友誼可以讓人互相理解，不必付出努力……

—我也猶豫過，但我現在相信的是，只有永恆的努力——甚至是難以察覺，而且對方不一定會看到的努力——才能讓友誼持續下去。沒有什麼是天上掉下來的，我相信……

—在您和某些人維持的友誼關係裡，您感覺到您付出了這種努力嗎？

—（沉默）我啊，我都在騙我自己。我不是個好例子。而且，我有好多朋友已經不在了，我已經不太知道我的感覺是什麼了。他們的離開讓我太悲傷了。

—他不只是個好鄰居，更是個很優秀的朋友。我們幾乎每天傍晚都一起看日落，不論大事小事，我們
什麼都聊，我們甚至談論哲學。有一天，我們起了一點小爭執。從此，他開始千方百計破壞這美好
的時刻。

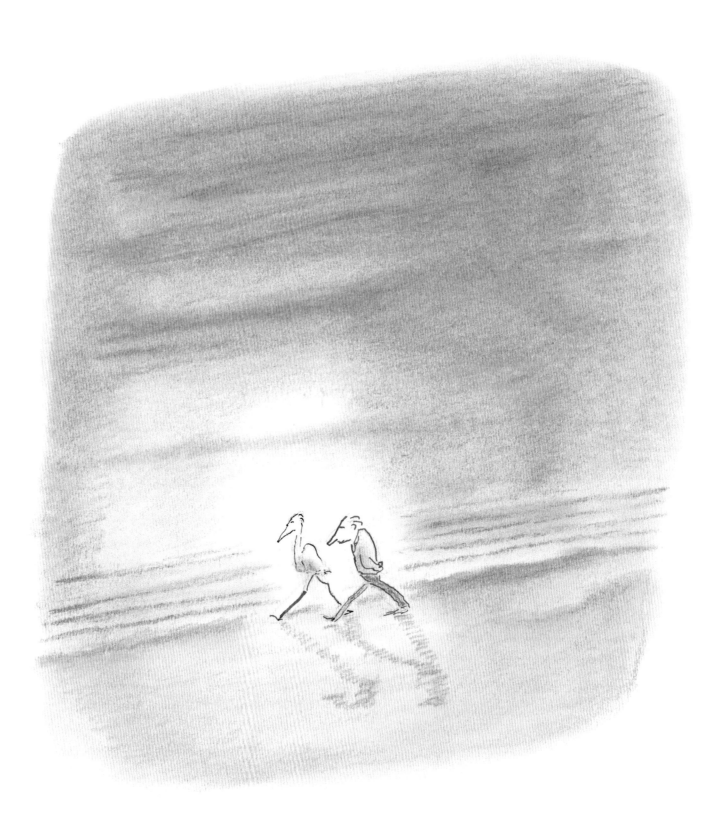

一嗯，可是在他們去世之前呢？您和他們還有心照不宣的關係的時候，您曾經維護過這些關係嗎？

一我想我付出過努力……在我騙自己的時候（大笑）。我一直想要相信——用一種可笑的方式——我有些朋友的某些態度和行為雖然讓我不舒服，但是是可以原諒的，而且這些事與我無關。這根本就是蠢到底了。可是，親愛的馬克，人生不就是一場幾乎無時無刻不在證明我們自己愚蠢的運動嗎？然後有一天，人生會用我們的自大讓我們知道自己的愚蠢。

一可是友誼有可能有好的結果嗎？

一有啊。因為其實，這說起來很好笑，總之有好結果的友誼，就是持續下來的友誼……結局很好的友誼……就像一個結局很好的婚姻……這可能是一種終極的嘗試，為了對抗人類的孤寂。

一有些人認為，友誼應該要維持，才能持續下去。要有一些小小的關心，一些禮貌性的動作……

一啊，是的，這樣很好！我們可以，我們應該，我們得要這麼做。可是我們也得要敢去做……

一您在友誼上的付出是否相當於您得到的？

一（無止境的沉默）我相信，很不幸的，我得到的比我付出的多。

一要做出表達情感的動作，您在這方面的能力有限嗎？

一我最好還是承認吧。我可以向您坦誠：沒錯，我不是這個類型的好榜樣……

一打一通電話會讓您不安，讓您心煩嗎？

一會啊，對我來說，所有現實的事都很複雜。電話……我們得知道電話在哪裡，要讓電話可以打通。然後如果我找到電話，結果卻聽到是答錄機，我會很焦慮，很火大。對我來說，如果電話打不通，那真是太慘了！

一難道這不也是一種藉口，因為您比較喜歡別人打電話給您？

一不是。呃……不是。或許吧。我呢，我非常害怕麻煩別人、妨礙別人……

－可是這樣會被說是傲慢或自大⋯⋯

－⋯⋯當然是自大，不過很不幸的，事情就是這樣，我不是很會。打電話的時候，我會擔心自己是不是惹人厭，說話不得體⋯⋯

－冒著某些關係會變差的風險⋯⋯您同意顯赫的亞里斯多德的說法嗎？「一個不再是朋友的朋友，其實從來就不是朋友。」

－（大笑）如果我可以允許自己這麼做的話，我同意亞里斯多德的說法！

－換句話說，我們不可以當了朋友之後不再是朋友？如果這種事發生了，意思就是說，我們之前不是真正的朋友？

－是啊。這很清楚地證明了，這段關係的基礎是個誤會，很多重要的人際關係也有同樣的情況。

－您曾經對朋友發怒過嗎？

－噢，有啊！

－絕交呢？

－有啊，跟一個非常重要的朋友，我跟他一起吃過很多頓飯，聊過很多次天，我以前很喜歡跟他一起下棋。那是非常痛苦的事，因為我花了很長的時間在問自己絕交的原因，因為我們總是很容易相信自己完全正確，可是顯然事情沒有那麼簡單。

－可是您想到他的時候，不會懷念當年的那種融洽嗎？

－會啊。會啊，或許吧。才不會呢，因為我們的友誼終究是個錯誤。那是我的錯。其實，我應該更早對他生氣的！我應該要知道，我們友誼運作的基礎是好幾個誤會，而我們卻因為軟弱而同意保持沉默⋯⋯因為幼稚病，或是巨大的傲慢，我讓自己相信，他對我做的事跟對別人不一樣⋯⋯

－我們有可能相信某個特別的、幸運的關係，然後發現那終究是錯覺嗎？

－有可能啊。不過我們經常會抓著這個錯覺不放！我們沒辦法，我們不想去相信自己搞錯了，或是對方騙了我們。我們緊抓著不放，因為我們害怕孤獨⋯⋯

－孤獨會讓您恐慌嗎？

－我跟所有人一樣。我需要獨處才能工作，我也渴望被人圍繞⋯⋯我很想要獨自一人又有很多人在身邊！

一昨天晚上我在朋友家吃飯,同桌吃飯的有愛因斯坦、哥白尼、達爾文、尼采、叔本華。身為真福者,我
　理解他們所說的一切,我甚至還可以預測他們複雜無比的回應。後來我開始覺得無聊,就早早回家了。
　我開了一整晚的「鄉愁電台」(Radio Nostalgie):他們放了一首夏勒・特內的〈歡樂滿天下〉(Y'a d'la
　joie)。您一定無法想像!那是一種幸福!一種真正的幸福!

－友誼要以某種數量的慣例為基礎嗎？也就是要以某種紀律為前提……

－這裡我們說的紀律，是對其他人的尊重。而且習慣，是一種力量。

－習慣，這有可能是例行公事……

－是有可能，不過它又不是這樣。這是友誼的一種特質：慣例，我們不會覺得它是例行公事。

－那是一種重新開始的樂趣嗎？

－是這樣沒錯。事情就是這樣……

－那麼，在愛情裡，習慣很快就會變成例行公事，不是嗎？

－（沉默）是啊，不過談到愛情，也是有很多的刻板印象。我們經常忘記的是：如何創造出一個窩，那些共同的志向，那些家庭的義務……

－友誼裡的義務是快樂的事嗎？

－這種事是彼此同意的。幾年前，有一次經驗讓我很驚訝。我在小鴨街（rue des Canettes）上，那天太陽非常大。太陽非常大的時候呢，影子就會很黑。迎面走來一位又矮又駝背的先生，他突然停下腳步，臉上掛著一抹大大的微笑，眼睛看著一扇打開的門。因為影子很黑，我看不太出來，他在看什麼……於是我靠了過去，看見他很親切地在跟一位矮個子的先生，矮墩墩的，也是駝背。他們兩人又相見了。這種小小的心照不宣的慣例讓我非常著迷……

－在友誼關係裡，有一部分的愛情嗎？

－哎，哎！這字眼太強烈了，我不知道要怎麼說出口才能讓它緩和一點。我只能說是的，這是不可避免的。友誼，我相信它比愛情要求的更多。在愛情裡，我們可以解釋一些事，原諒一些事，承認一些事；在友誼裡，我相信這種事要難得多。那是一種賭注，人可以試著去抬高它，那是人可以提出來的一種挑戰，就算它很少發生。

－您經常提到您和一些創作者的友誼，而您只認識他們的作品。他們不會有任何要求，這些人……

－是的，這些朋友，我的心思經常會往他們那裡跑過去。這我也沒辦法。

─比方說，您會覺得您跟德布西（Claude Debussy）是朋友嗎？

─我甚至跟他是好朋友呢。或許這會讓您嚇一跳，不過哪天風大的時候，我可能會出現在〈梅杜莎之筏〉[7]上，跟我一起在船上的，還有德布西、拉威爾（Maurice Ravel）、史特拉汶斯基（Igor Stravinsky）、薩提（Erik Satie）、艾靈頓公爵。我時不時還會邀請巴哈（Johann Sebastian Bach）、莫札特（Wolfgang Amadeus Mozart）……

─您時不時會把巴哈扔到水裡，不是嗎？

─有時候啦，因為地方不夠！

─船上沒有蜜黑葉、米斯哈基（Paul Misraki）嗎？

─當然有，他們有時候也會在船上。因為我相信，朋友啊，我們隨時都在想他們。我希望能有幾位神經科的醫生可以來幫我解釋一下這個現象：我每天都會想到我的朋友，而這只花我很少很少的時間，因為我的心思過度旺盛！而且是每天都這樣。我也沒辦法。

─您會經常跟他們在一起嗎？就連在朋友家吃晚餐的時候？

─看起來是的。這是一種病。

─這也是個方法，讓您逃離有可能讓人厭煩的現實。這也是一種工作的方式……

─說來奇怪，不過我從來就沒辦法跟我的這些朋友做個了斷。唉，如果我說出什麼陳腔濫調的話就算了：我跟這些死掉的、我崇拜的人講這麼多話，我這麼常跟他們在一起，所以有些東西會繼續下去……這種事有時候有點悲傷，有點痛苦。我不可能忘記他們。

─這沒什麼問題吧，畢竟對話還算有限……

─唉！

─所以呢，您把這種友誼建立在他們的作品上……而他們不可能透過某種姿態或是打一通惡意的電話，把這種友誼給搞砸，畢竟他們已經不在了，是這樣嗎？到頭來，他們是您最好的朋友？

─總之，沒有人可以跟我說他們的壞話。這是不可能的。

─您會生氣嗎？比方說，如果有人說了蜜黑葉的壞話？

─我不會生氣。米斯哈基、蜜黑葉，他們是我很愛的人。可是蜜黑葉可不是德布西……

－那要是我對您說，我一點也不喜歡德布西呢？

－我不會生您的氣，不會的，可是我會不開心。

－一個很珍貴的朋友突然對德布西的才華有所懷疑，這會改變您對這位朋友的看法嗎？

－會啊，唉。我會，一定會的……雖然我知道我承認的事沒什麼好得意的。

－如果我，我跟您說我喜歡紀堯姆·德·馬修 [8]，您還會覺得我夠資格當朋友嗎？

－我只會覺得您有點古怪。我會惋惜您的品味很詭異……然後或許我會比較當心您提的問題！

－在您的一幅畫裡，有位先生對著書櫥發出讚美。我們對作者的崇敬之情，這也是友誼嗎？

－我想，是的。

－我們可以跟我們永遠都不會認識的作者對話嗎？跟一位已經過世的作者？

－對我來說，這是輕而易舉的！跟音樂家，跟畫家也一樣……這當中有一種交流，可能跟友誼很像。

－到頭來，也許個性得要好相處，要很有空，才能有很多朋友？

－很多朋友，太多朋友，都很可疑，不是嗎？

[7] 〈梅杜莎之筏〉（Le Radeau de la méduse）：法國浪漫主義畫家西奧多·傑利柯（Théodore Géricault，1791-1824）的名畫。
[8] 紀堯姆·德·馬修（Guillaume de Machaut，約 1300-1377）：法國中世紀詩人、作曲家。

sur TF1：法國第一台播出
Vendredi：星期五
NOUVEAUTES：新書
MEILLEURES VENTES：暢銷書
Selection des lectrices de E：女性讀者精選
ASTROLOGIE：占星
ESOTERISME：秘教
PRIX LITTERAIRE：文學獎
CLASSIQUES：古典文學
POLICIERS：偵探小説

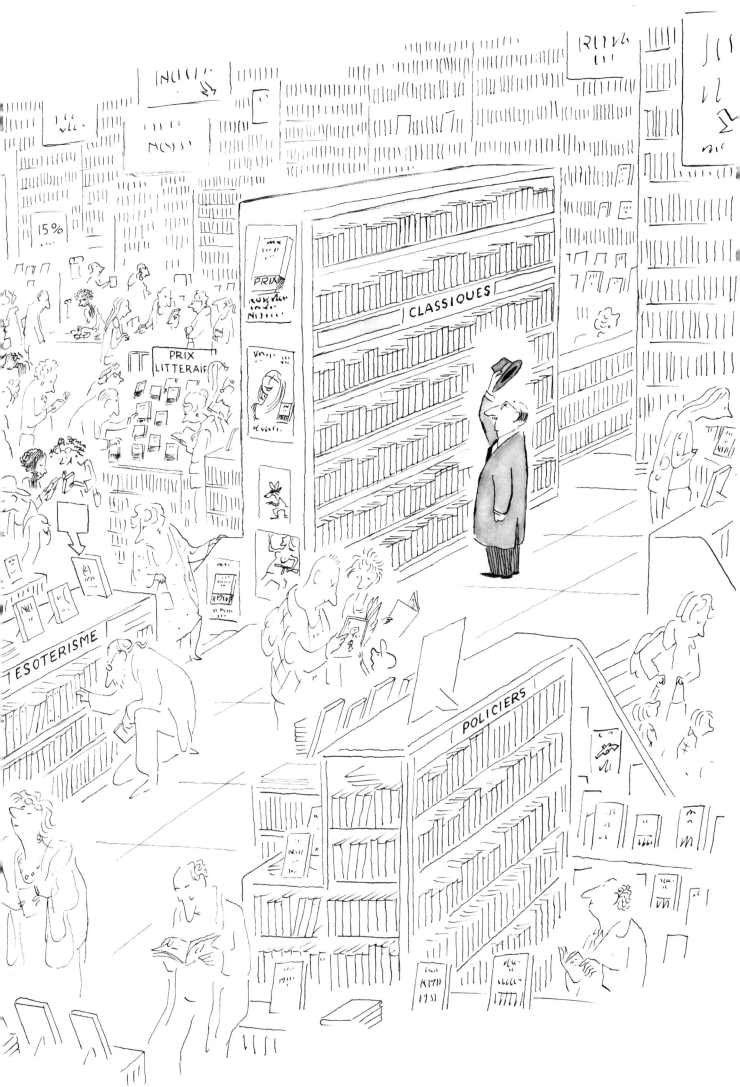

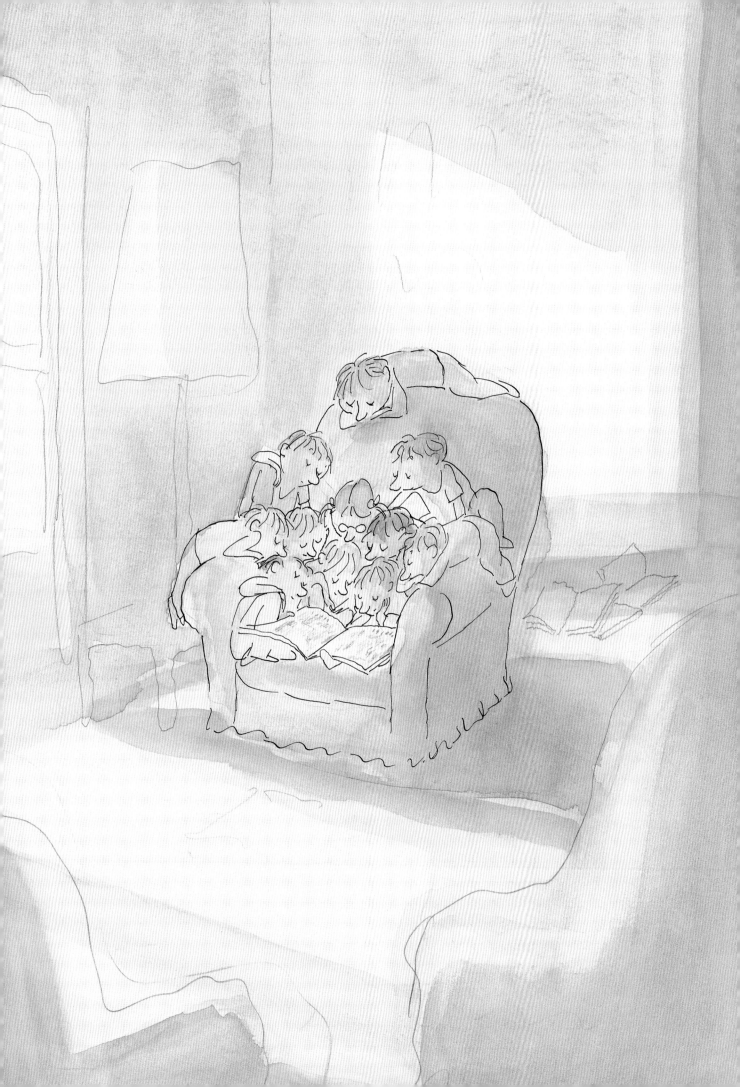

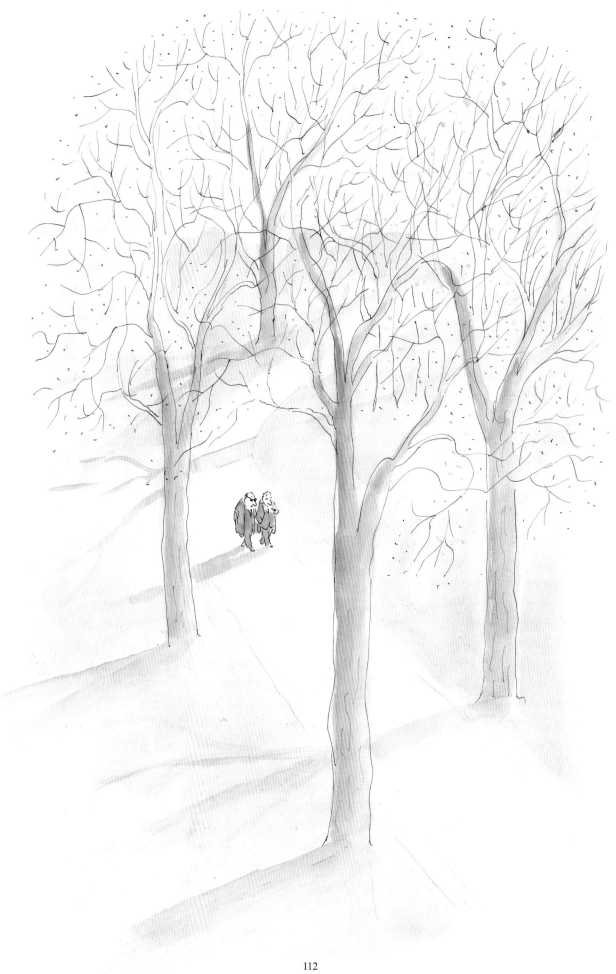

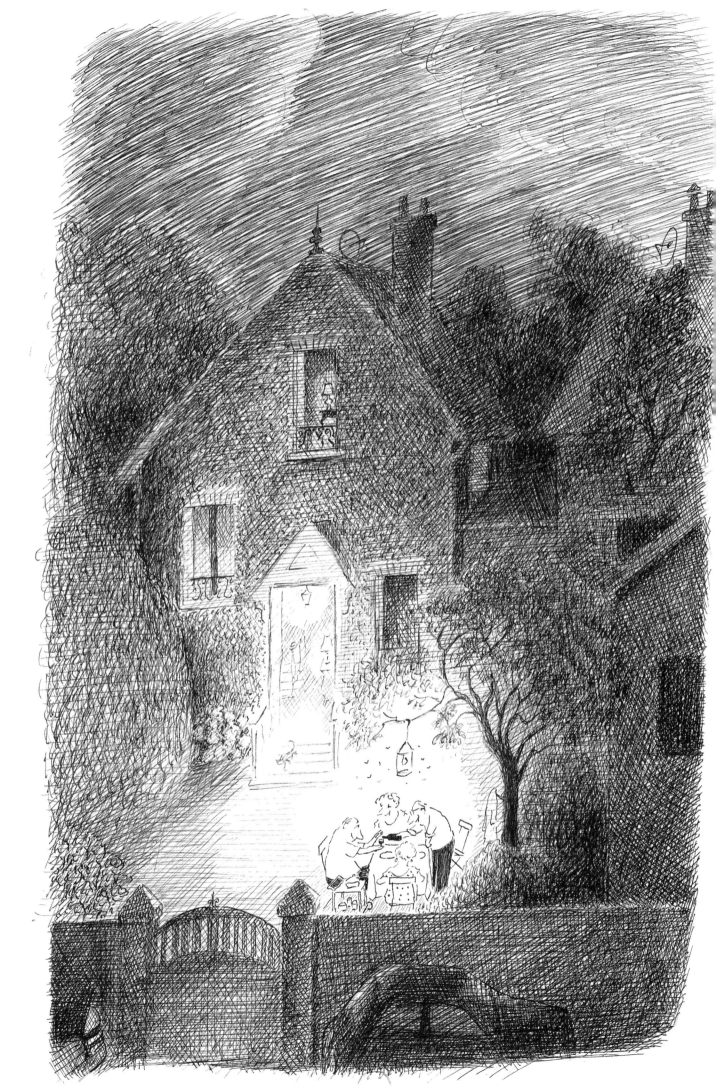

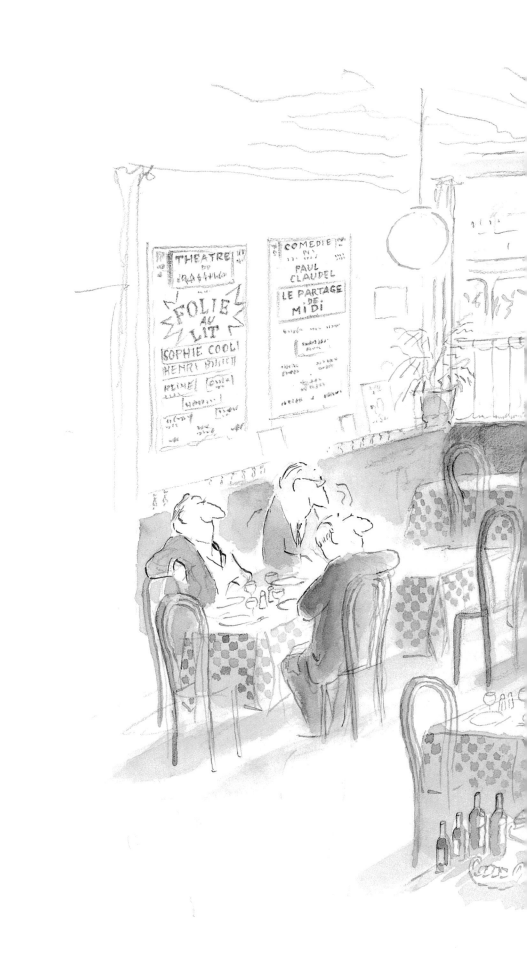

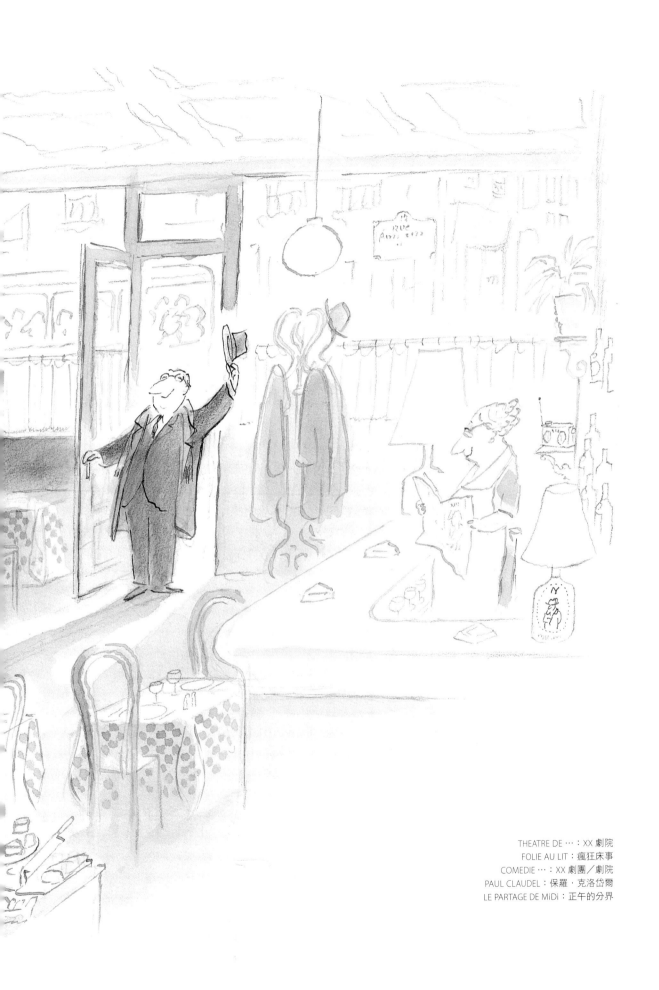

THEATRE DE …：XX 劇院
FOLIE AU LIT：瘋狂床事
COMEDIE …：XX 劇團／劇院
PAUL CLAUDEL：保羅・克洛岱爾
LE PARTAGE DE MiDi：正午的分界

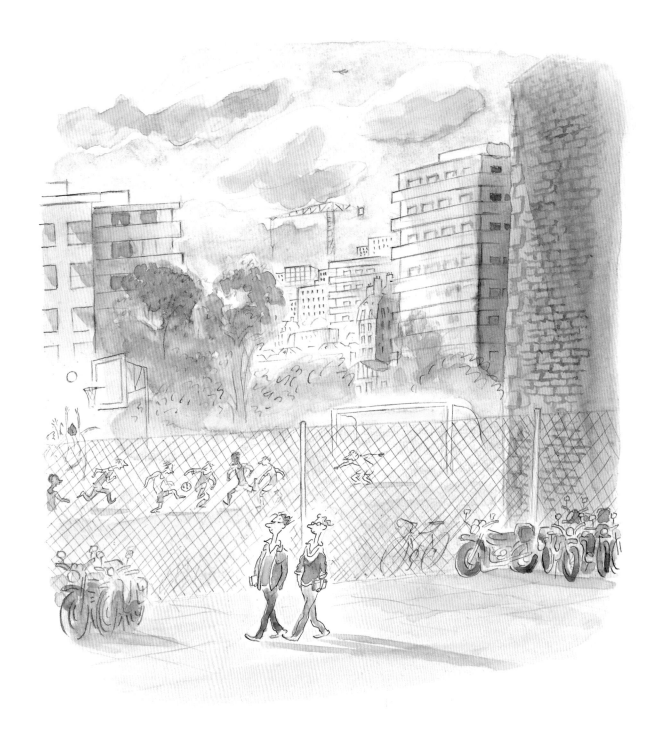

我們之間有一種對於彼此的仰慕和尊重，這讓我們的友誼成了一種永遠不變的競爭，像在比看誰的情操比較高貴。所以，如果他做了一個好的行為，我就不得不趕快再做一個更好的行為，然後去告訴他。而因為他的個性很好強，幾天之後，他會再對我講述一個更好的行為。有一天，我覺得，我沒辦法做得比他剛剛做的事情更好了。第二天，迫於無奈，我赴約的時候遲到了一下，第三天，我遲到了至少兩個小時。第二個禮拜，我讓他枯等了一整天。第二個月，他沒跟我說就去旅行了。後來我要搬家也沒跟他說，他知道的時候臭著一張臉，我沒有不高興。

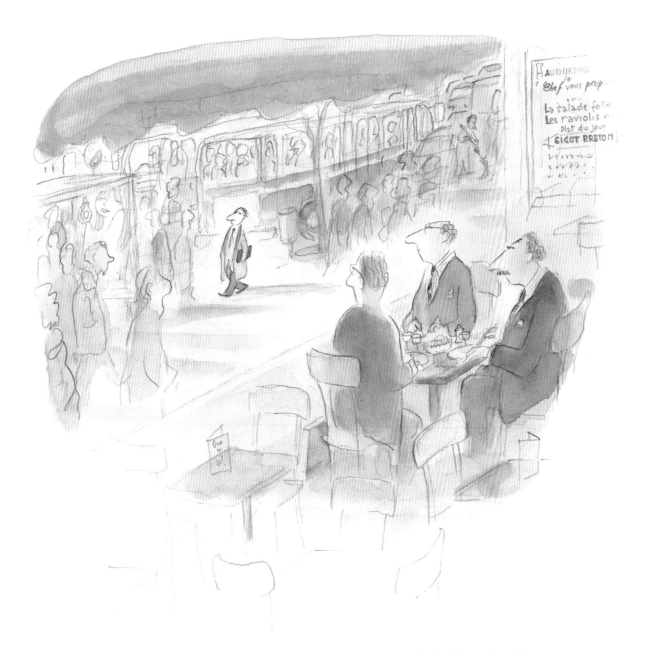

我們早就知道他跟他老婆已經不太妙了。有一天,他對我們說:「太可怕了!我陷入了『女神』的天人交戰。」才沒多久前,我們遠遠看到他跟一個女人走在一起,似乎挺美的。第二個星期──那陣子我們每個週末都攜家帶眷聚在一起──他看起來有點神不寧。大家都非常關心他。他眼神空洞地望著孩子們,望著我們的妻子,望著除草機。他對我們說:「太可怕了!可怕……我陷入了『女神』的天人交戰。」他用同樣空洞、遙遠的眼神掃過孩子們,掃過我們的妻子,掃過除草機,然後接著說:「很顯然,你們沒辦法理解。」

不管是他疏遠我們,還是我們疏遠了他,其實並不重要。

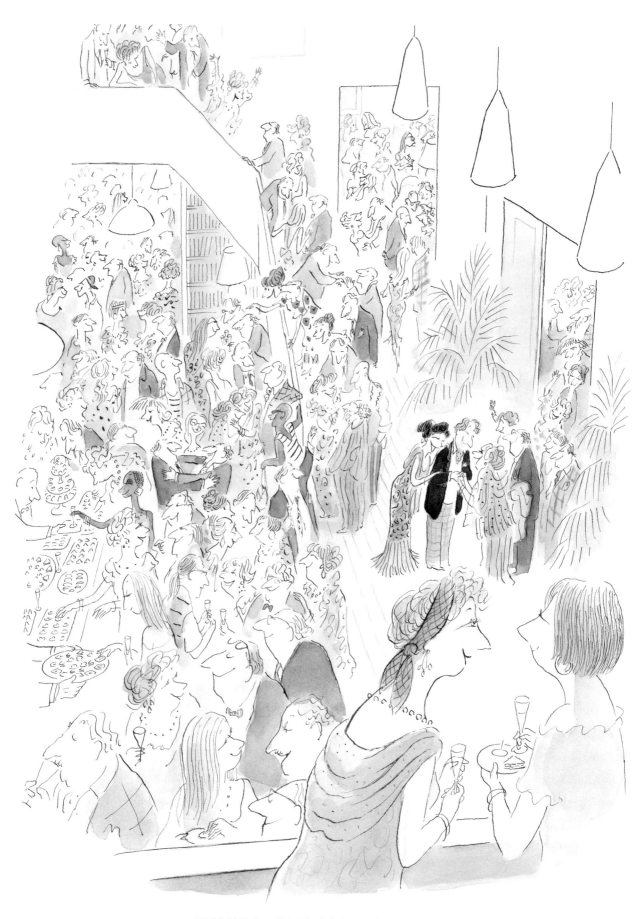

－看到他試著真正重拾兩個人的生活，真是讓人非常開心……

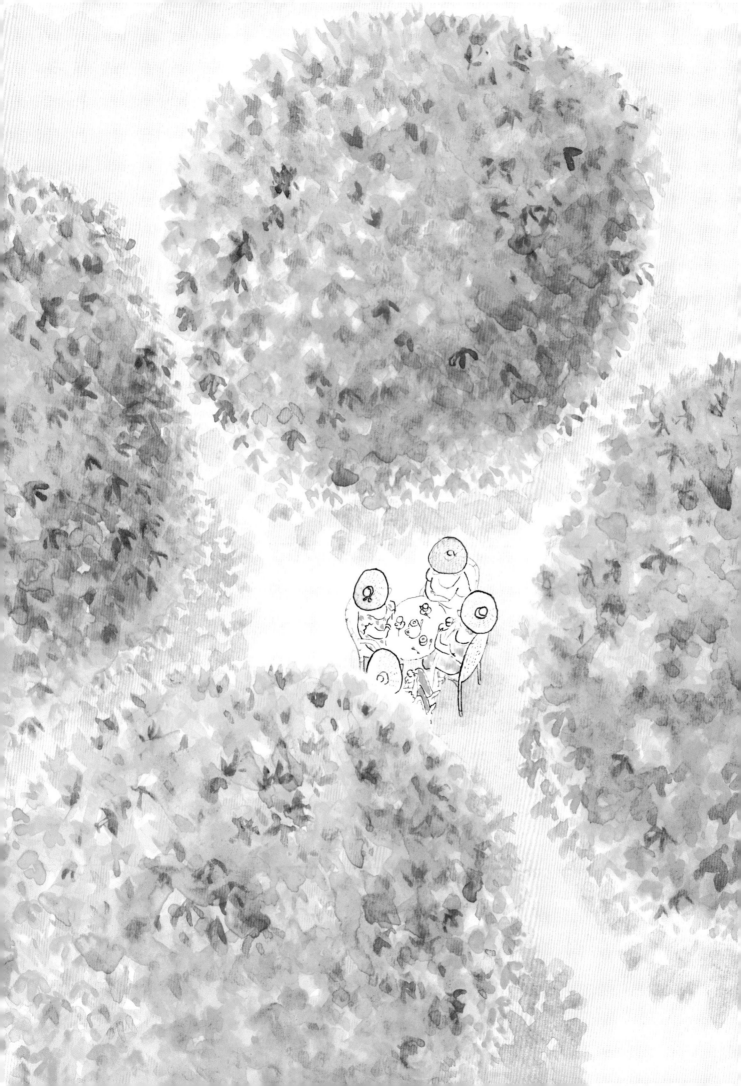

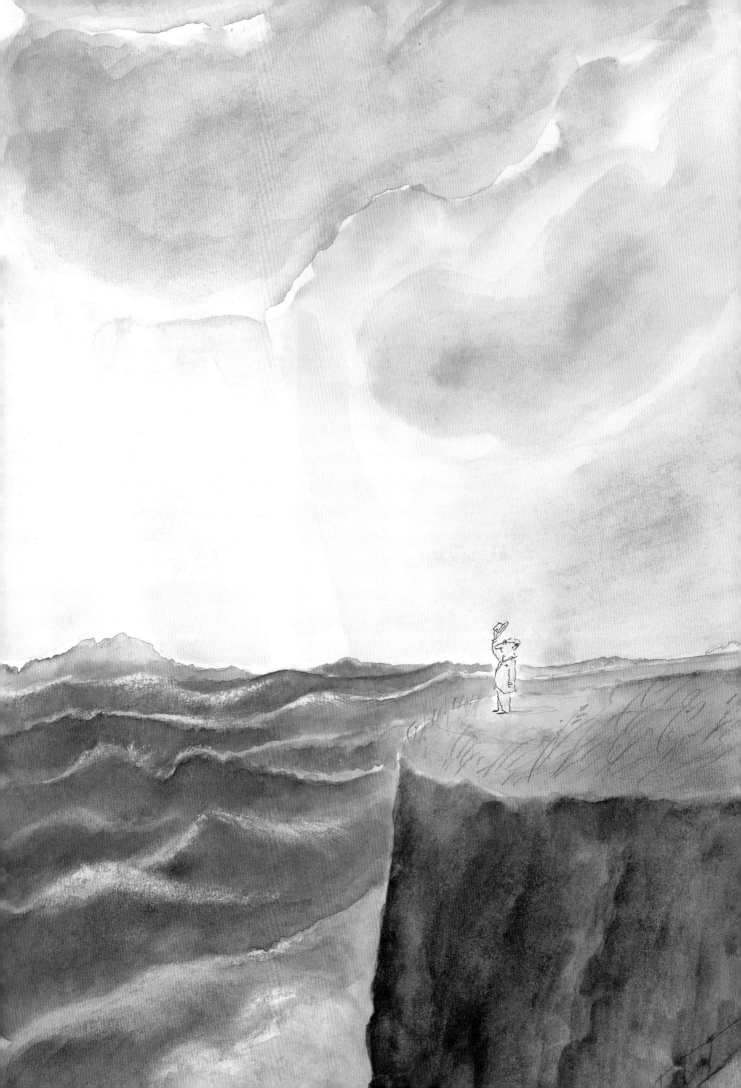

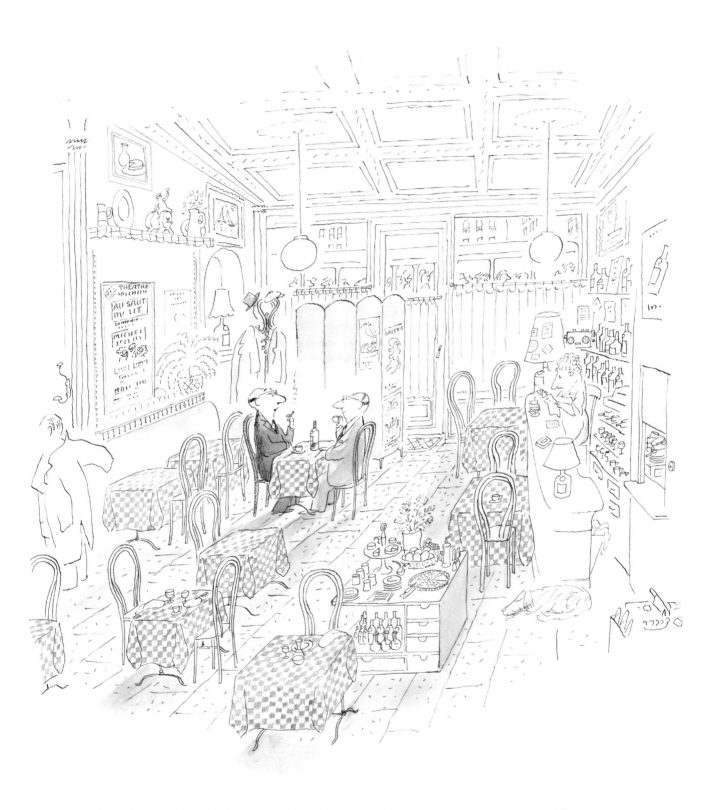

—我們的談話一向有點讓人洩氣，夏勒 - 翁西，您要知道：一旦您陷入了人間事，我們就沒辦法脫身了。

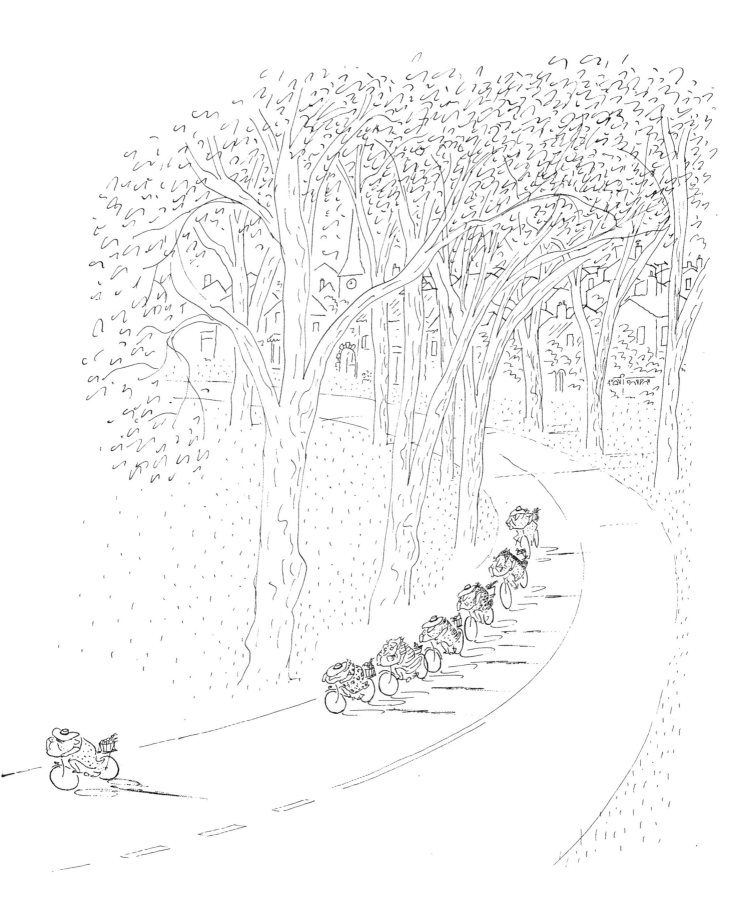

— 瑪希 - 歐荻樂，您的勁道非常強啊！

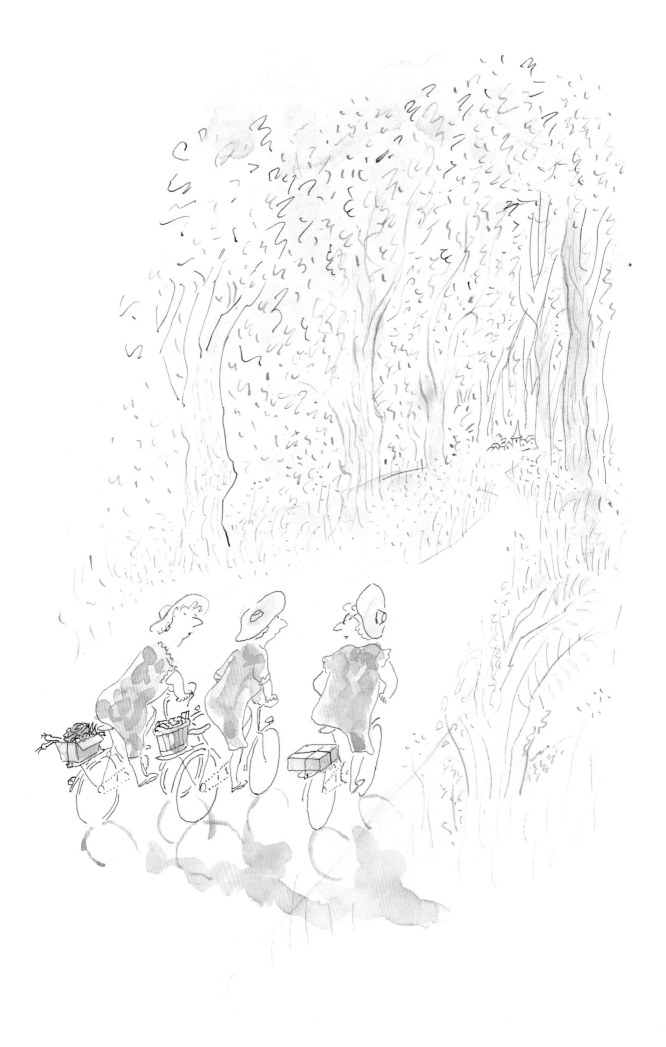

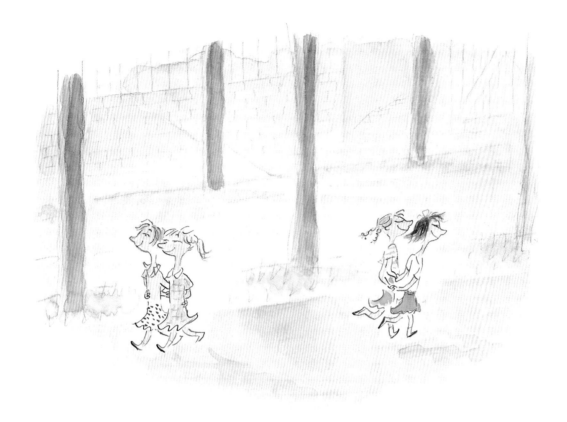

克萊兒和我，我們是好朋友，真的。可是有一天，我發現她很喜歡跟妮寇玩。結果我就跑去找瑪麗 - 克莉絲汀，然後跟她說，我們要來玩一個非常好玩的遊戲：我們要假裝成真的很要好的朋友，讓克萊兒和妮寇很生氣。這就是我們做的事，而且，到這天快要結束的時候，我很開心，因為我覺得很好玩。

第二天，克萊兒跑來跟我說，跟妮寇比起來，她還是比較喜歡我，她跟妮寇在一起的時候，沒有那種朋友的感覺；她只是假裝的。我很開心。我們一起玩了一整個早上，可是我覺得跟瑪麗 - 克莉絲汀假裝的時候好玩多了。於是我們試著假裝我們是好朋友，可是我們沒辦法。

結果我們決定還是真的當好朋友，可是我們要假裝在玩，她去跟妮寇玩，我去跟瑪麗 - 克莉絲汀玩。可是現在妮寇跟瑪麗 - 克莉絲汀整天都在一起。她們不是真的好朋友，我知道。她們是假裝的。可是呢，她們會讓人以為她們玩得很開心。

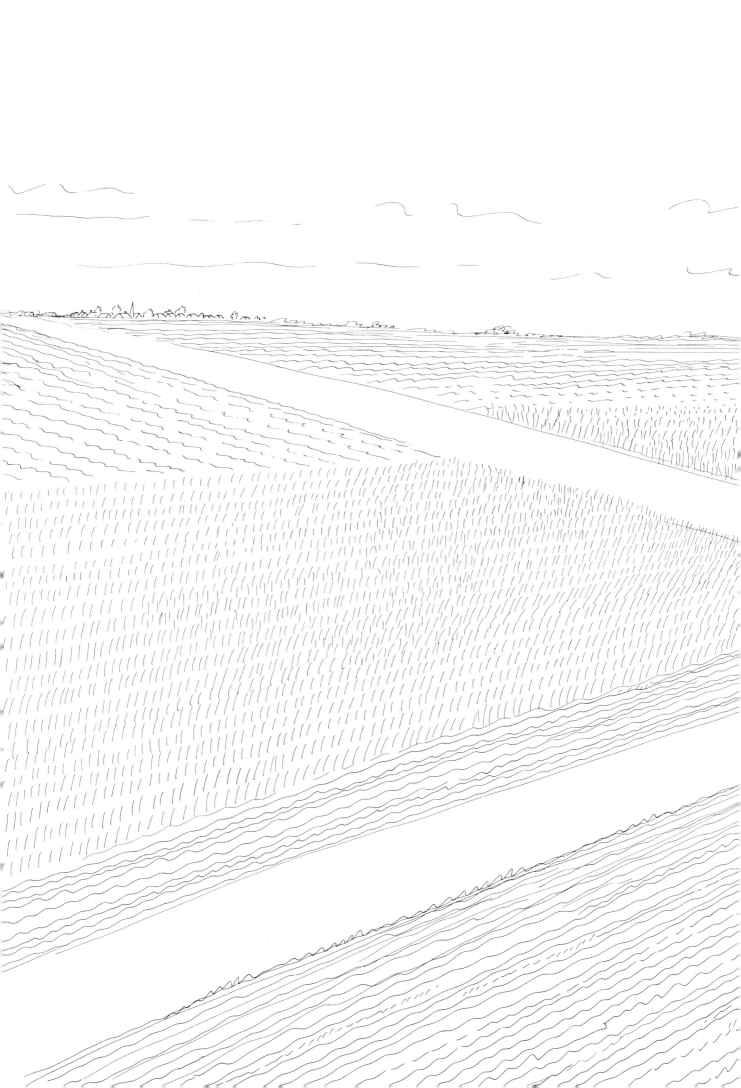

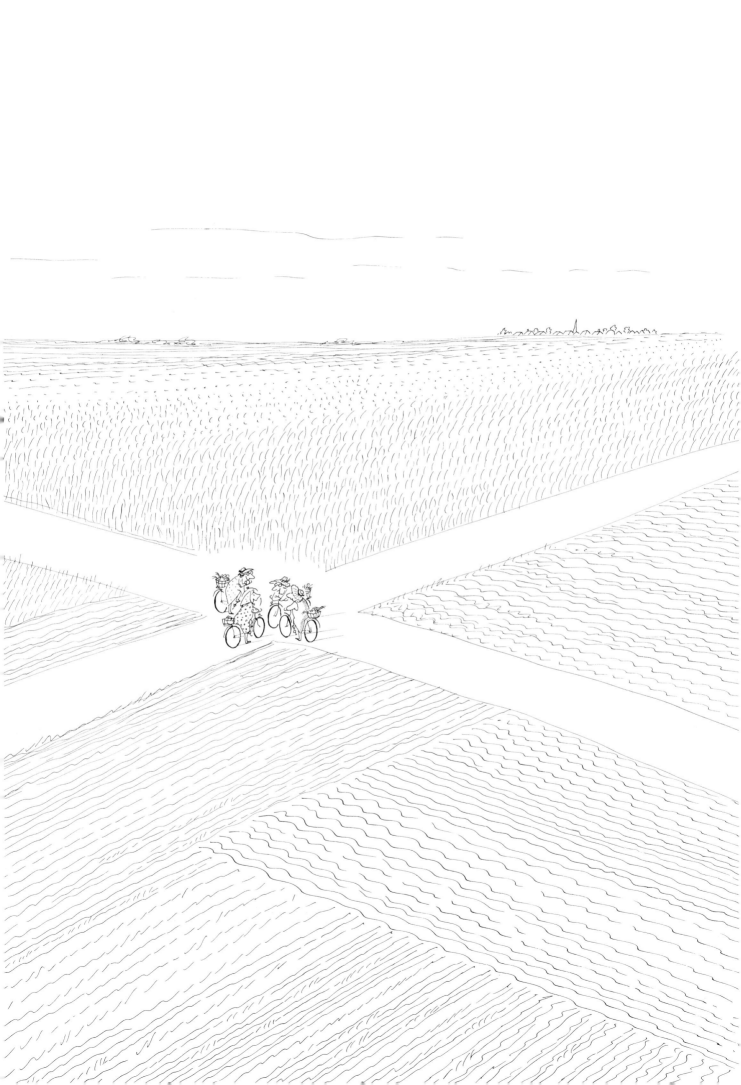

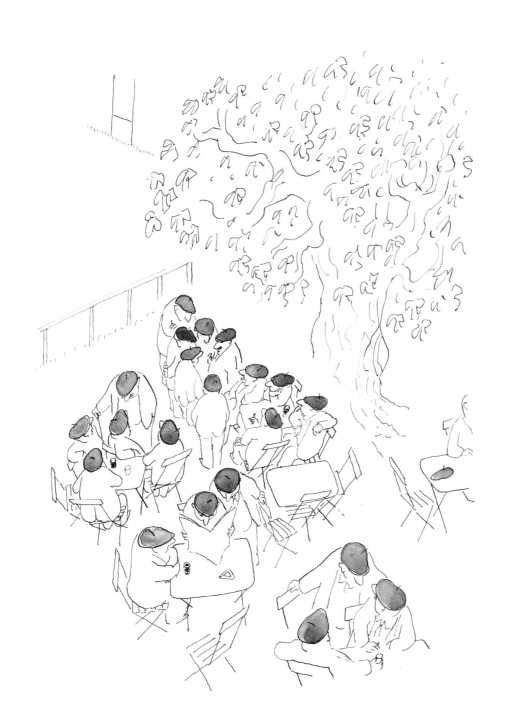

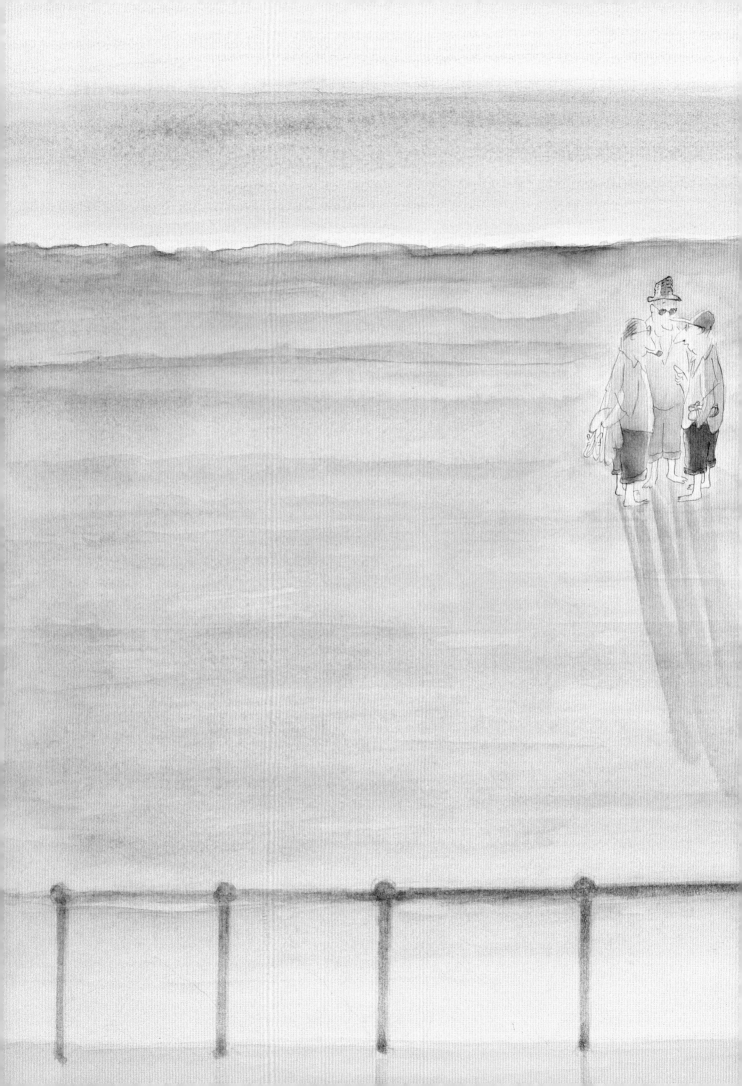

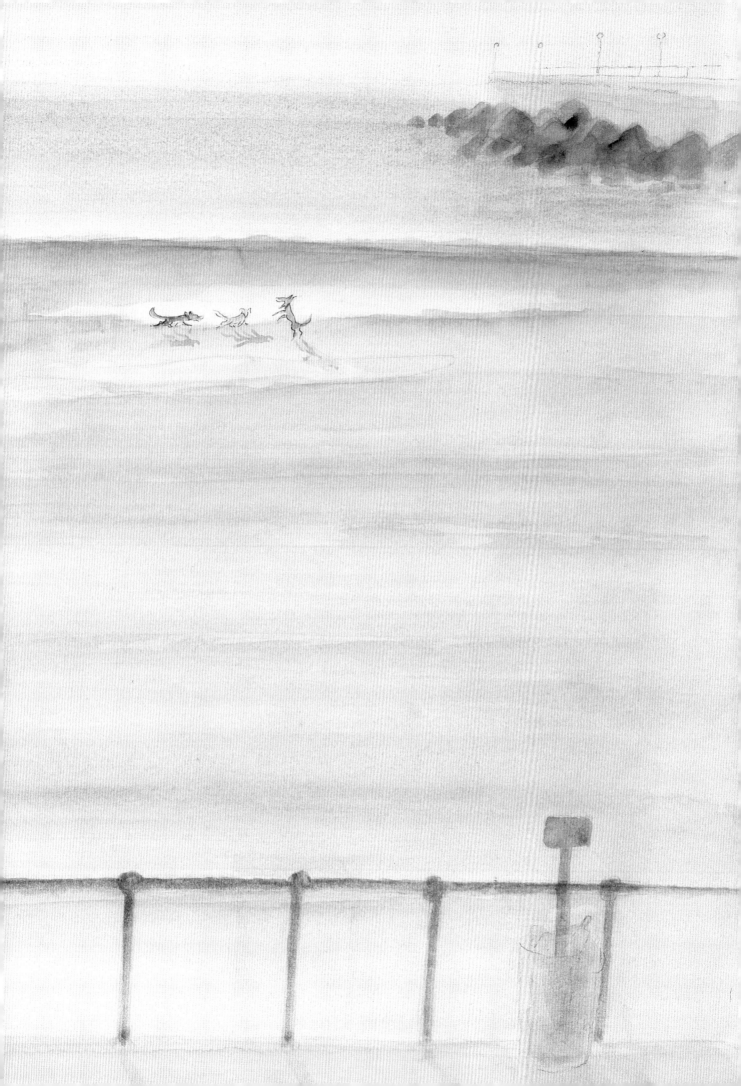

－我會看看我能做什麼，保羅，我會跟大家說，不過我們的團體從十六開始就組合得
　非常和諧了。

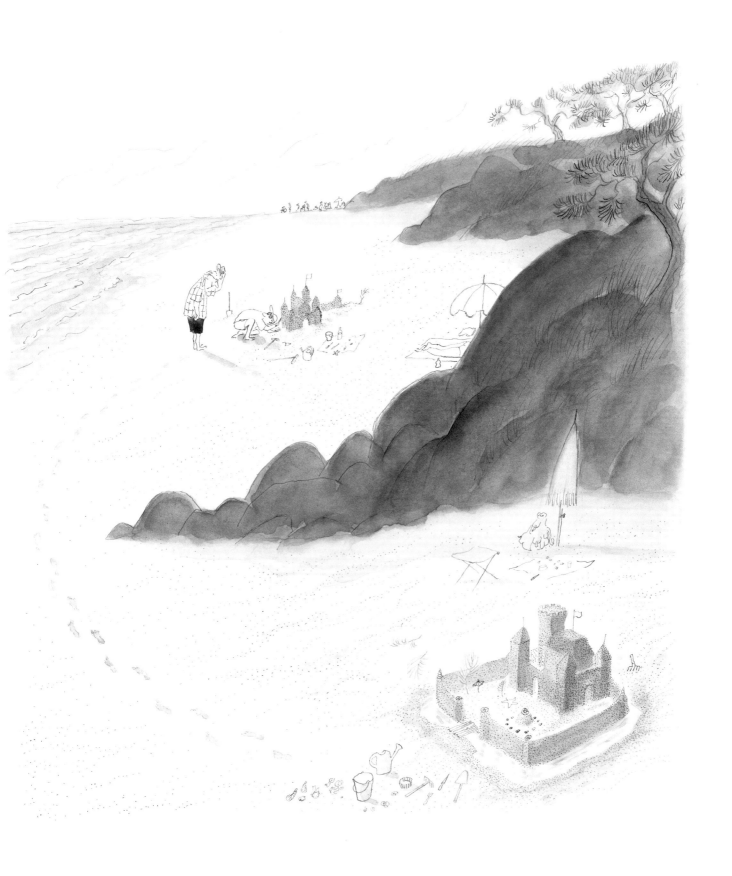

－自從知道您在這個地區定居之後，我心裡就在想，一定要來做一次禮貌性的拜會。

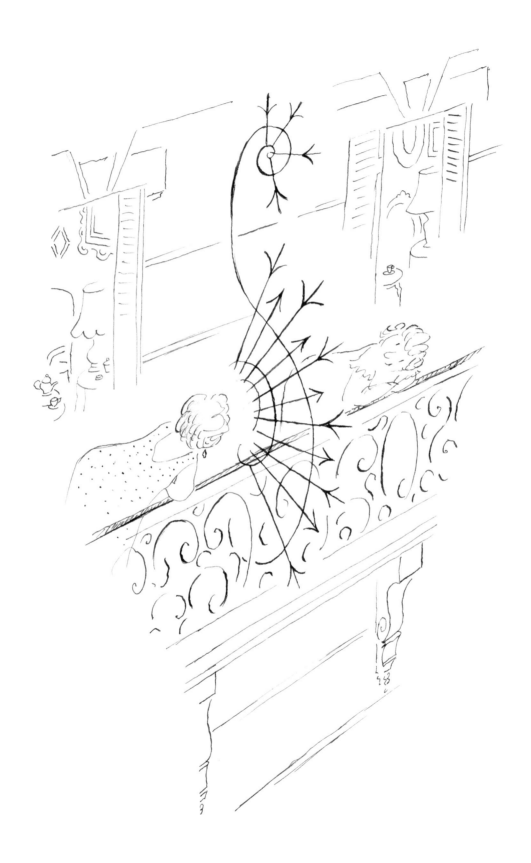

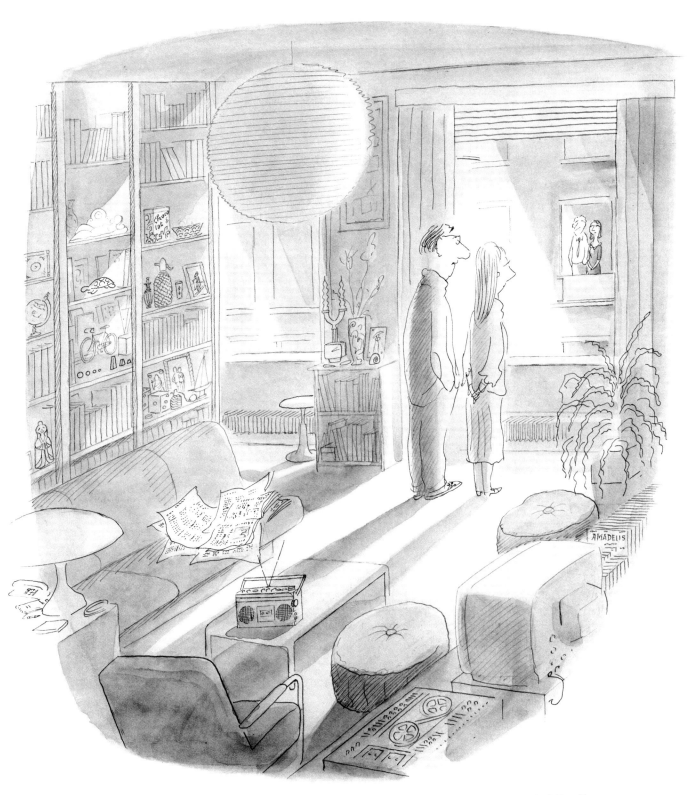

— 他們看起來很無聊，不過他們有些地方看起來滿討人喜歡的；男的有張誠實的臉，女的有一點微微的憂鬱，是那種心靈很天真的女人特有的。我們可以跟他們打招呼，我們可以一起去喝一杯，我們一定會變成朋友。看電影，到處閒逛；有時來我們家，有時去他們家。不過有時候，我們——你和我——會需要安安靜靜地待在這裡。這時我們會看到，對面，正鬧得不可開交。

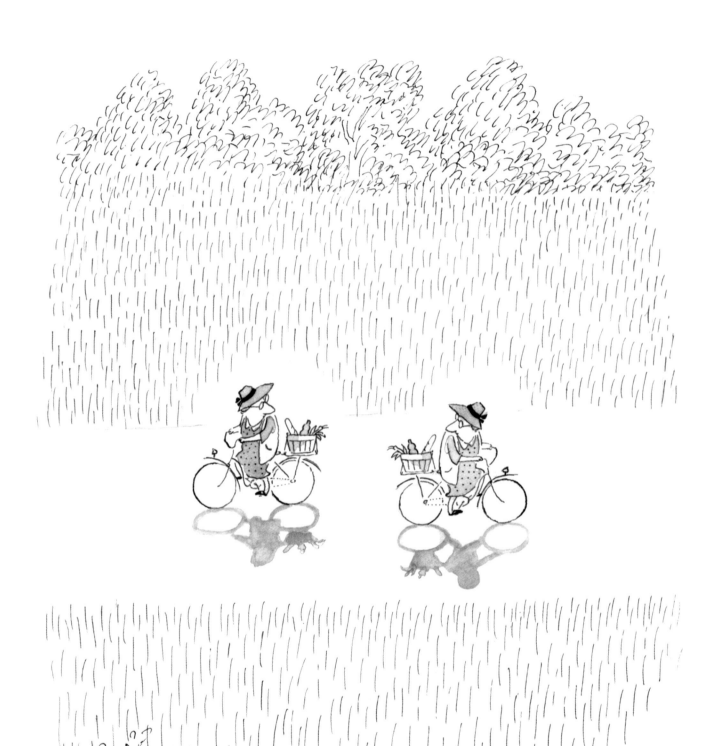

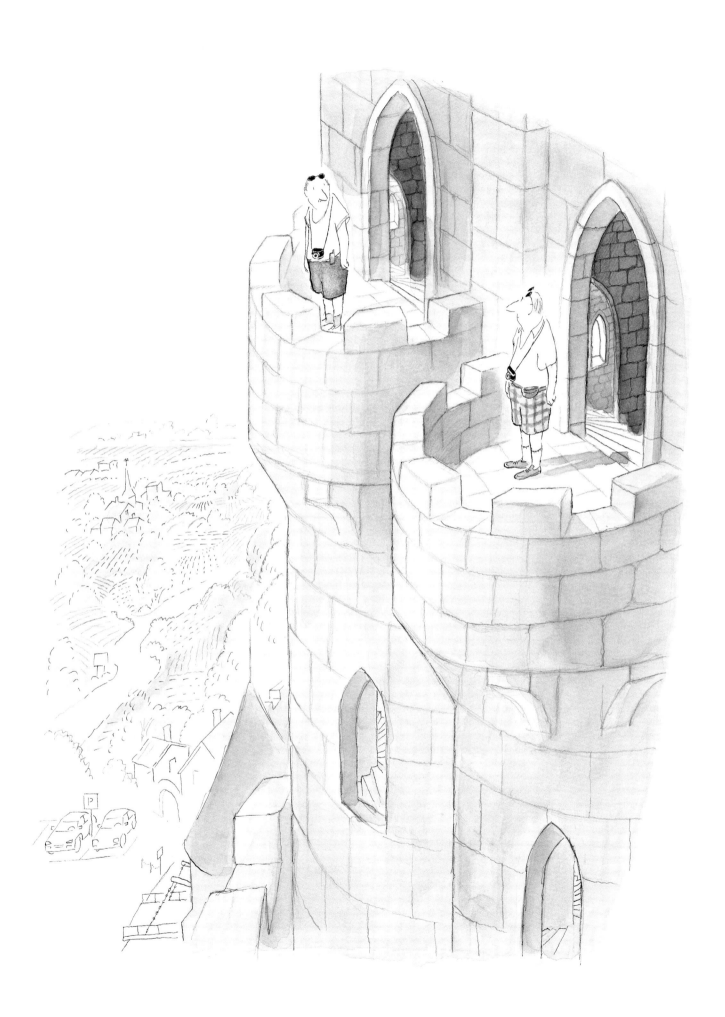

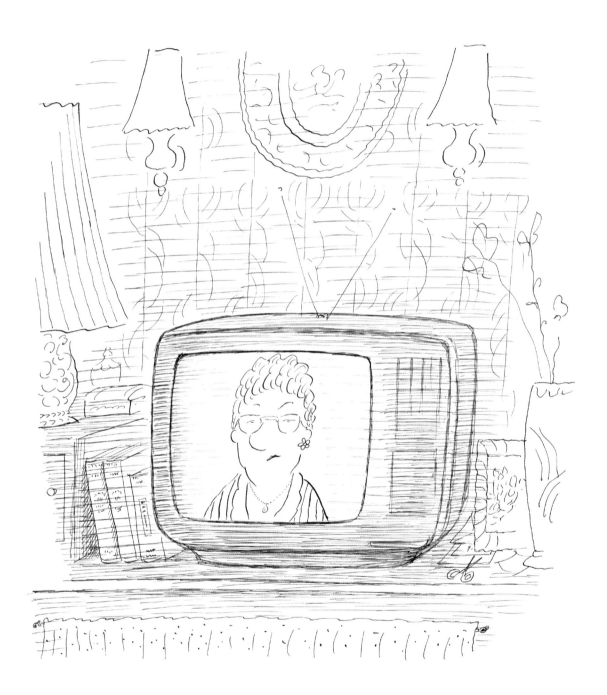

—就是這樣，我們長話短說吧：瑪爾特‧希布德女士——這當然是婚前的本名——她很希望能夠找到這位同
學，也就是她最要好的朋友，她從來沒有忘記她，她從十三歲跟她吵架之後就再也沒見過她了。瑪爾特‧
希布德當然早就原諒她了。吵架的起因是一樁偷竊。「偷竊這個說法很嚴重！」瑪爾特‧希布德說。可以
說是一樁微不足道的小偷行為，甚至可以說是借用⋯⋯一只耳環。為了讓大家容易記得這件事，希布德女
士也同意戴上她剩下的那只耳環。

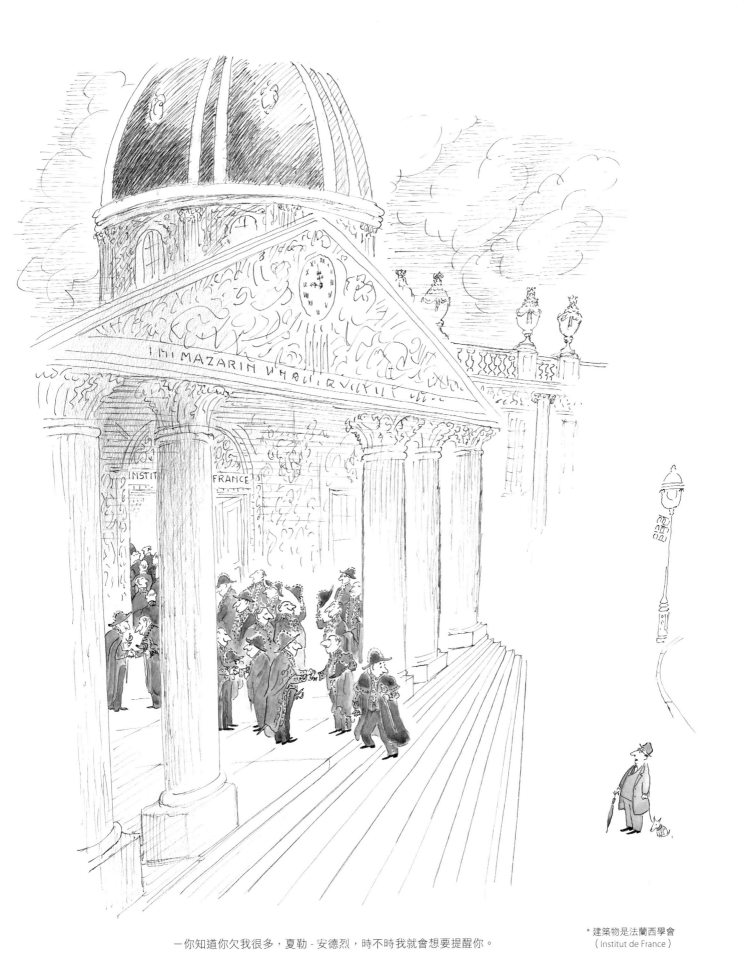

—你知道你欠我很多，夏勒 - 安德烈，時不時我就會想要提醒你。

* 建築物是法蘭西學會
（Institut de France）

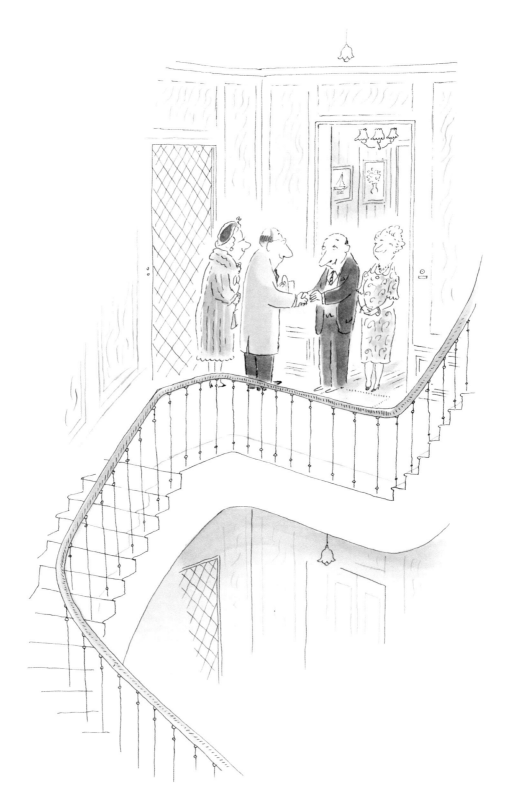

－我們也覺得今天晚上真是太棒了，可以盡情地讓那些不能明說的話徹底缺席。

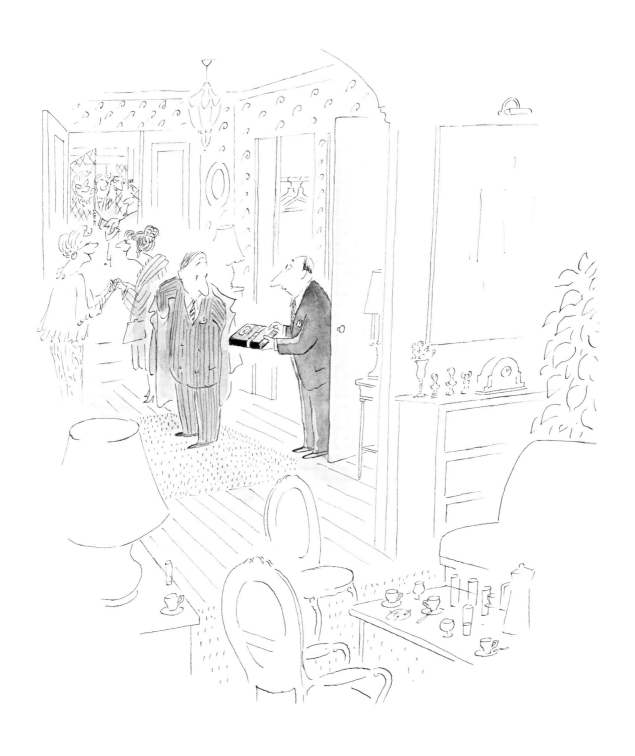

— 晚餐的時候我有感覺到，我們之間建立了某種對彼此的好感。嗯，這是我的日記，明天下午我會打電話給
您，聽聽您的想法。

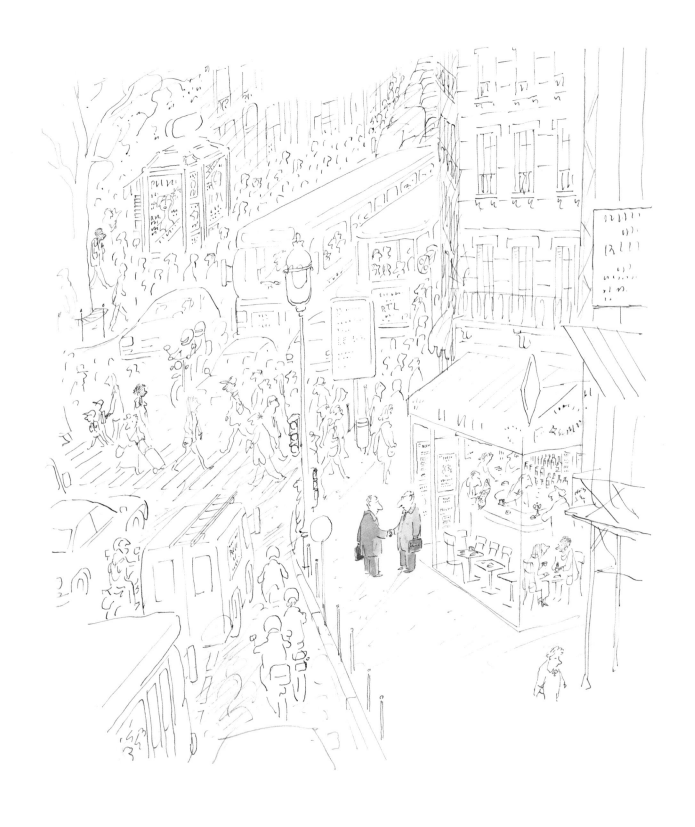

－我想，我們應該一陣子不要見面；您和我知道的實在太多了，所以我們只要聊上兩句就會累到不行。

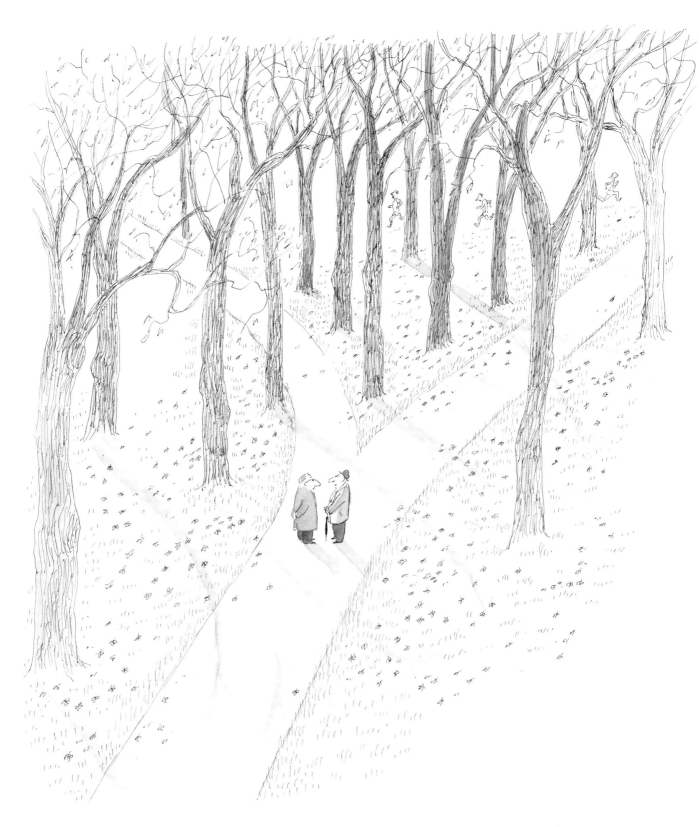

——貝爾納，我得向您宣告一段友誼的終結——我們的友誼。昨天，您對我說：您覺得被超越了。基於同情，
　我問您：被什麼超越？您對我說：被一切超越，被所有的事，所有的人。基於友情，我問您：也被我超越
　嗎？您回答我：被您超越！為什麼？當然不是，完全不是！

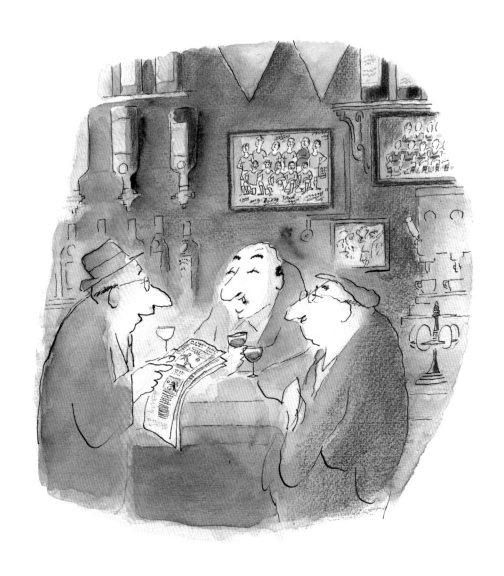

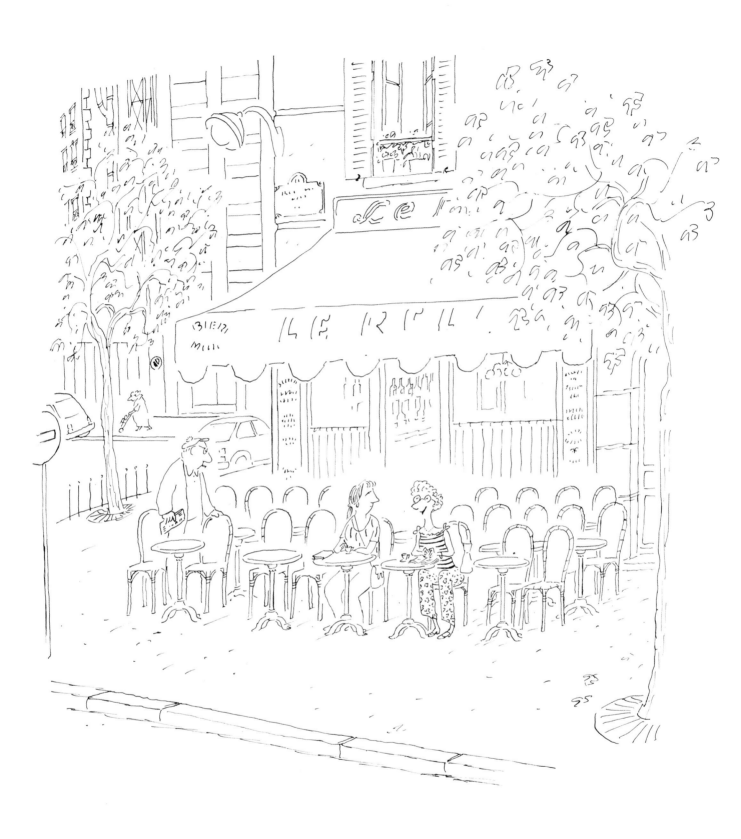

——我才不會被打敗呢，我心裡想：「我有朋友啊。」於是我打電話給他們，然後我聽到答錄機的聲音。第二
天，我心裡想的是：「我有朋友，而且他們有答錄機。」

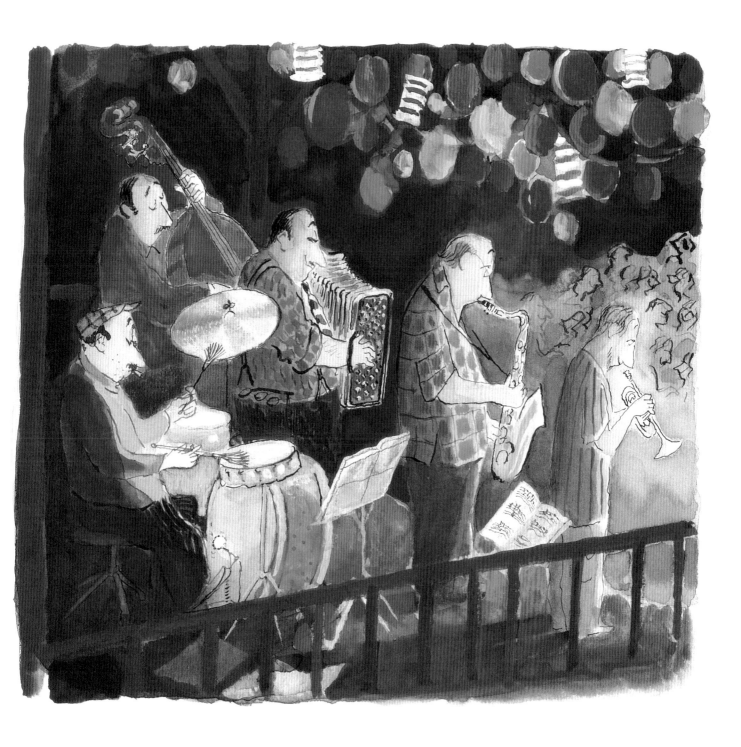

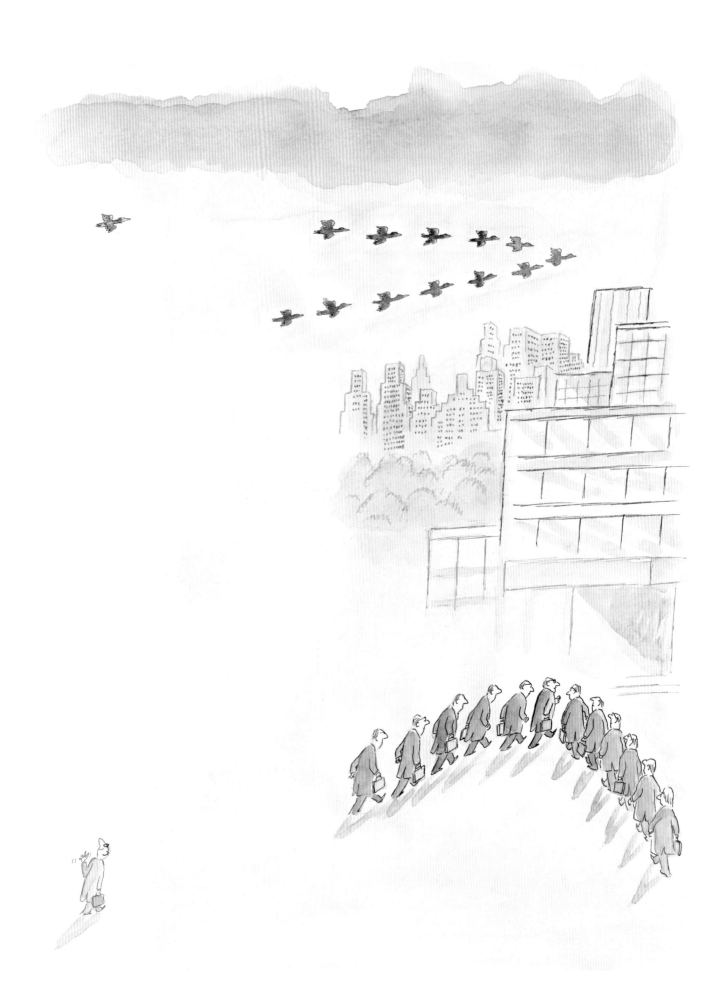

—美味的午餐，有點漫長。他的文化素養看起來是很迷人，可是那些名人軼事、名言金句，我五分鐘就可以
在網路上全部找給你。

一特別是，別忘了，兩星期後的星期天，
　我們還有一場盛大的大溪地派對！

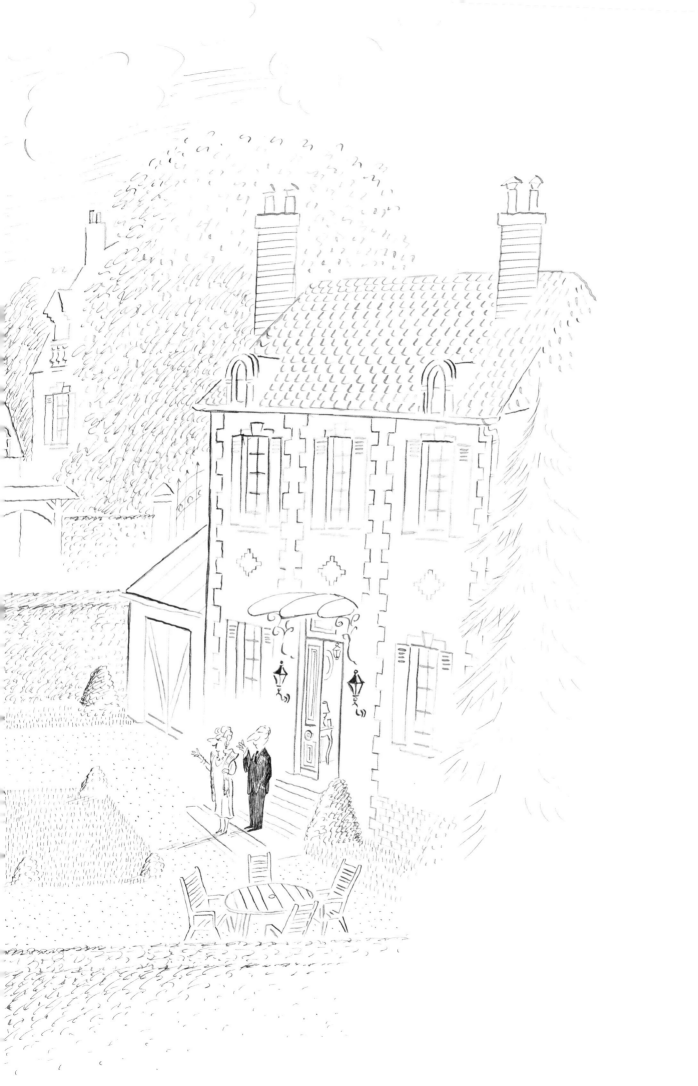

Essential 22

誠摯的友誼
Sincères Amitiés

作者　尚 - 雅克・桑貝（Jean-Jacques Sempé）

封面設計　Digital Medicine Lab 何樵暐、賴楨璿

版面構成　呂昀禾

版權負責　陳柏昌

行銷企劃　劉容娟、詹修蘋

副總編輯　梁心愉

初版一刷　2018 年 9 月 3 日

定價　新台幣 420 元

出版　新經典圖文傳播有限公司

發行人　葉美瑤

地址　10045 臺北市中正區重慶南路一段 57 號 11 樓之 4

電話　886-2-2331-1830　傳真　886-2-2331-1831

讀者服務信箱　thinkingdomtw@gmail.com

部落格　http://blog.roodo.com/Thinkingdom

總經銷　高寶書版集團

地址　臺北市內湖區洲子街 88 號 3 樓

電話　886-2-2799-2788　傳真：886-2-2799-0909

海外總經銷　時報文化出版企業股份有限公司

地址　桃園縣龜山鄉萬壽路 2 段 351 號

電話　886-2-2306-6842　傳真　886-2-2304-9301

© Sempé, Éditions DENOËL, and Éditions Martine Gossieaux, 2015
Published in Agreement with Éditions DENOËL,
through the Grayhawk Agency

誠摯的友誼 / 尚 - 雅克・桑貝 (Jean-Jacques
Sempé) 著；尉遲秀譯. -- 初版. -- 臺北市：新
經典圖文傳播. 2018.09
160 面；21×28.8 公分 . -- (Essential；YY0922)
譯自：Sincères Amitiés
ISBN 978-986-96414-7-0（平裝）
940.942　　　　　　　　　　　　107013981

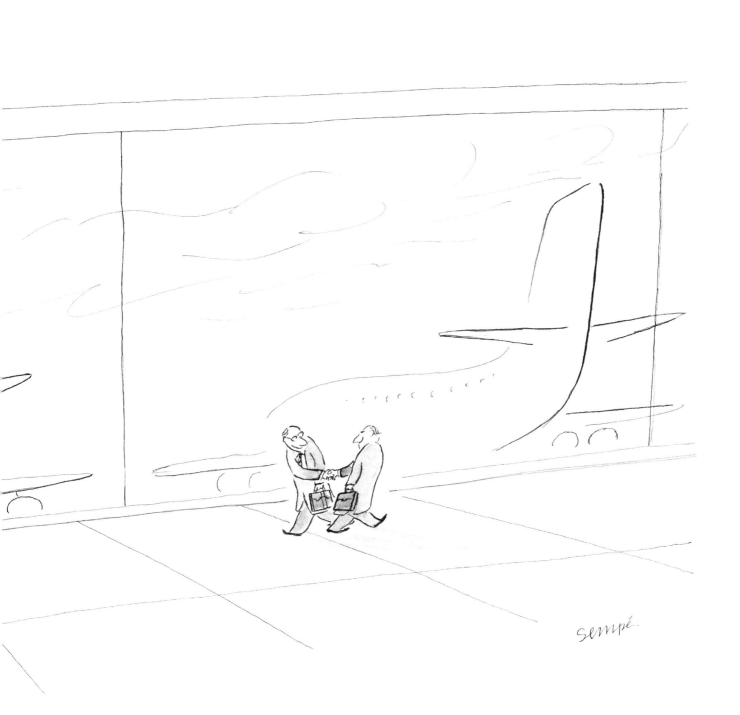

Sempé.